看了就想買！

藏在
設計裡的
暢銷關鍵

一頁一法則，
讓人秒下單的心理效應

321web（三井將之）——著

張佳雯——譯

前言

　　我們每天在網路、電視、街道上等很多地方，都會接觸到使用了心理效應的設計，並在無意識中受到影響。

　　提到設計，往往會讓人著眼於外觀的美麗，但設計並不是藝術。

　　設計最根本的功用是要解決問題。

　　「讓人不知不覺就買下來的商品」「滿意度高的服務」「方便使用的應用程式」等，從想法誘導到提供服務，都是很有意識的將心理學應用於設計中。

　　這些常見的心理法則，不只是設計師，以消費者的

立場而言也應該要有所認識。

　　當你了解刺激消費的機制，就能夠讓自己保持冷靜，進而聰明消費或撙節開支。

　　設計師和行銷專家想要成為 AI 時代炙手可熱的人才，就必須學會使用心理法則，設計出有效且具有說服力的作品。

　　本書將介紹設計上不可或缺的心理效應及法則。

　　為了讓對心理學不熟悉的初學者也能輕鬆閱讀，編排方式彙整為以 1 頁為單位，方便找找看有沒有可以運用於你的設計中的法則。

CONTENTS

CHAPTER 03 **錯覺效應**

CHAPTER 04 **色彩效應**

CHAPTER 05 **排版**

CHAPTER

01

心理效應應用實例

心理效應及設計法則就在我們身邊。

刺激消費、方便使用，

是日常生活中不可或缺的存在。

本章節的結構

本章節以容易理解的方式，利用實例簡潔說明如何運用心理效應、法則。

關於各種效應的詳細說明，請參閱各頁。

具體實例與使用重點　　　　　　　　　　心理法則與編號

CASE

05

視線走向要引導到
想突顯的重點

17 對稱效應

主視覺左右對稱的構圖，能帶出好感與美感。 P042

108 N 字法則

使用從右上開始呈
N 字形的視線走向。
P139

Floral essence

美容化妝水

調整膚況

詳情見此 ▶

18 虛榮效應

特殊色或是期間限定等稀少性，讓人產生想要擁有的念頭。 P043

10 對比效應

CTA 按鈕使用互補色，吸引視線走向。
P035

橫幅廣告

橫幅廣告是吸引點擊率的有效方法，可以採用頻繁曝光提高購買率的單純曝光效應（P52），或是受到最近看到廣告的影響而選擇商品的近因效應（P51），運用於店面販售上也具有效果。

※ 化妝品類的商品，文案要特別考量符合藥機法（譯註：全名為「藥物及醫療器材品質、有效性及安全性確保法」），特別注意誇大效果。參考（P141）

指引揭示頁碼　　　　　　　　　　　　　補充說明

CASE

01

網站配合目的調整意象和動線
更能完整傳達理念

⑩ 雅各布法則

能從過往的體驗中判斷，點擊頁面左上角的 Logo 就能回到首頁，提高了便利性。 P131

⑥ 留白效應

大面積留白，可營造高級感並有誘導視線的效果。 P031

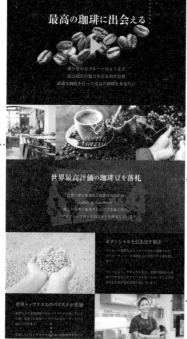

① 庫里肖夫效應

時尚的裝潢與開放式的座位區照片，讓產品更具有時尚感。 P026

⑱ 色彩對比

藉由明暗度讓文字在無損辨識度的狀況下清晰可讀。 P105

⑤ 月暈效應

昭示聘用專家或獲得獎項，能提高說服力與信賴度。 P030

⑱ 藉由顏色呈現味覺

想要呈現高級感或咖啡類食品，黑色和棕色是最安全的選擇。 P112

放照片或專訪表達生產者的想法

◌ 故事行銷

開發祕辛或生產者軼事等與商品有關的故事，容易讓人印象深刻。（P47）

在咖啡店 ¥600~　在家自己泡咖啡 只要 ¥200

只是換個角度思考就會覺得便宜

◌ 重新框架效應

在家喝杯咖啡要花 200 圓感覺很貴，但相較於在咖啡店喝 1 杯要價 600 圓，立刻有便宜很多的感覺。（P54）

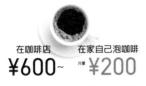

推薦這個季節最好喝的咖啡

3 種推薦選品或暢銷商品方便挑選

◌ 希克定律

如果種類太多，人們就會陷入選擇障礙而難以抉擇。因此沒有一口氣上架所有商品，而是嚴選 3 種來展示，如此更容易選擇，也更好賣。（P76）

高級咖啡店的網頁

產品定價高於一般行情時，採用很多手法來強化高級感以及獨特性。

利用**月暈效應**及**重新框架效應**，讓商品高價得以合理化，相關資訊不可或缺。

CASE

02

利用訊息分組與視線走向，
設計出容易瀏覽的網頁

07 視線誘導效應

將標題配置於照片人物眼神的前方，能有效誘導視線。 P032

15 標籤效應

營造出你正在資助地區發展的正面形象，更容易引發大家對於模範行為（捐款）起而效尤。 P040

05 月暈效應

揭示公家機關、企業名稱，容易讓人對於此公益團體有信賴感。 P030

03 娃娃臉效應

使用小寶寶的照片，能營造安心純淨的形象。 P028

12 從眾效應

顯示有很多人捐款、有獲得獎項等得到社會認同的訊息，較容易讓其他人願意跟隨。 P037

012

疫苗
13 人份

點滴
21 人份

醫療套組
1 組

具體說明運用實例或金額效益

列出得獎紀錄或贊助企業

受贈團體附上照片的真實回應

☼ 載明金額或是捐款用途之具體事例

例如捐了 5,000 圓,並不知道會怎麼被使用。具體舉出捐款數額如何被使用的實例,更有效果。

☼ 提高信賴感

募款時很多人都會質疑「是不是真的可以相信受贈團體?」「有沒有效果?」。所以利用**月暈效應**(P30)或**從眾效應**(P37)來提高信賴感,是相當有效的方式。

☼ 傳達真實的回應

刊載「贊助企業的感想」「受贈單位的感謝心聲」,可以傳達捐款會如何被使用,有沒有真正發揮作用,和口碑一樣具有**口碑效應**(P64)。

募款海報

刊載實際成績和贊助團體,能給予信賴感和安心感。
以書本或小冊子來募款時,利用更容易傳達、也更輕鬆留下印象的**故事行銷**(P47)等手法也很有效。

CASE

03

一頁式廣告
為了刺激消費使用多種心理效應

02 大小重量錯覺

不標示 15g，而是寫成 15000mg，光是改變單位，就能給人含量很多的感覺。 P027

25 定錨效應

標示定價作為價格基準，可以讓人覺得折扣後的價格很便宜。 P050

天然成分で
肌輝く
30歳からの美容習慣

レチノール
15000mg
配合

SPECIAL CARE
肌輝クリームセット

通常価格 9,980円
初回限定 → 3,980円

ご希望の方はこちらから
初回限定価格で購入する

発売からわずか1年で
多くの方からご愛用いただいております

エステサロン
満足度ランキング
1位

美容クリーム
売上ランキング
1位

321web
特別賞
1位

07 視線誘導效應

將標題配置於照片目光的前方，容易引導視線方向。 P032

20 安慰劑效應

具有高級感的包裝或容器，能讓人容易覺得商品內容物也是高品質。 P045

12 從眾效應

顯示很多人支持，得獎紀錄等社會性認同，容易引起共鳴。 P037

24 促發效應

使用水波紋作為背景，能強化保濕效果的印象。 P049

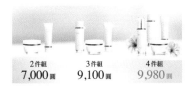

設定中間商品，提升高價商品的魅力

2件組	3件組	4件組
7,000圓	9,100圓	9,980圓

○ 誘導至目標商品

相較於只賣兩種組合的商品，再追加一個中間商品當誘餌，可以產生**誘餌效應**（P39），讓高價商品更好賣。

通常對於主推商品，會使用**金髮女孩效應**（P53）、**對比效應**（P35）等各種手法。

設定階層和優惠

○ 韋伯倫效應

按照長期購買或購買金額設計出積點制度，讓階層差距產生價值，更容易吸引顧客。（P29）

保證退款，以消除失敗的不安

○ 消除顧客的不安

利用保證退款來降低擔心買到無效產品的損失心理，對於刺激消費有強大的效果。（P55）

此外，還會因為產生持有後覺得物品的價值更高的**稟賦效應**（P73），而在放棄擁有時，心裡產生了抗拒感。

一頁式廣告（Landing Page）

為了刺激購買商品或服務，一頁式廣告運用了很多心理效應。不只是購買商品的當下，還利用會員制度等心理效應，誘導之後持續購買或追加採購。

CASE
04

鎖定廣告客群
規畫行動訴求

40 雞尾酒會效應

為了讓廣告客群感興趣,把文案或與目標有關的照片、插圖放在目光容易聚焦的左上方。 P065

106 Z 字法則

把 CTA(Call To Action /行動呼籲)按鈕放在視線的最終走向右下方,可望提高點擊率。 P137

46 截止日期效應

藉由指定截止日期,可以促使「現在一定要馬上行動」。 P071

45 非整數效應

呈現小數點以下的數字,讓人覺得資訊來源可靠。 P070

橫幅廣告(Banner)

現在人對於廣告已經司空見慣,看到橫幅廣告只會匆匆一瞥,在這短暫瞬間必須要讓人感受到「這個跟我有關係」。
為了避免造成「看不懂在廣告什麼」的狀況,使用可以立即傳達內容的文案和照片,效果才會立竿見影。

CASE

05

視線走向要引導到
想突顯的重點

17 對稱效應

主視覺左右對稱的
構圖，能帶出好感
與美感。 P042

108 N 字法則

使用從右上開始呈
N 字形的視線走向。
P139

18 虛榮效應

特殊色或是期間限定等稀少
性，讓人產生想要擁有的念
頭。 P043

10 對比效應

CTA 按鈕使用互補
色，吸引視線走向。
P035

橫幅廣告

橫幅廣告是吸引點擊率的有效方法，可以採用頻繁曝光提高購
買率的**單純曝光效應**（P52），或是受到最近看到廣告的影響
而選擇商品的**近因效應**（P51），運用於店面販售上也具有效
果。

06

縮圖不要塞滿文字
要抓住視線

08 手指追蹤

將商品配置於手掌處，可以鎖定視線。 P033

98 對稱法則

對比的構圖可以立即呈現比較關係。 P129

19 蔡格尼效應

使用空字，藉由不看影片就不知道答案，來加強「一定要看影片才會有答案」的心理抵觸效果。 P044

92 對比法則

減少字數，並放大文字來強調想要讀者閱讀的部分。 P123

YouTube 的縮圖

在一整排影片的縮圖中，觀眾大多是看一眼縮圖就選擇要看哪一部。

為了不要被淹沒在數量龐大的縮圖中，要能即刻傳達，如何取捨那些有影響力的資訊至關重要。

把一大堆文字塞在縮圖中也無法細看，所以將字數濃縮到看到瞬間就能領會的程度，才是好的縮圖。

CASE

07

藉由引發興趣的心理效應
營造欲蓋彌彰的效果

㉓ 卡里古拉效應

「小心觀看」帶有
警告意味，讓看的
人感到自由意識受
到限制，是利用會
想要反其道而行的
叛逆心理的警告標
示。 P048

⑨ 箭頭效應

利用箭頭可以直接
誘導視線到想要給
對方看的地方。
P034

⑲ 蔡格尼效應

利用馬賽克遮掉一
半，讓人更想要知
道內容。 P044

㉟ 認知失調

矛盾、違背常識的
主張會產生認知不
協調，可以引發好
奇心。 P060

娛樂類影片的縮圖

娛樂類影片的縮圖會因為標題或文案而影響點擊率。明明不想
看，卻不知不覺點下去的**卡里古拉效應**（P48）就很有效果。
有時候根據影片的內容，使用莫名其妙的照片，或是刻意很複
雜的照片或構圖，反而更能引起興趣。

CASE

08

名片須注意版面設計規則及
視線走向

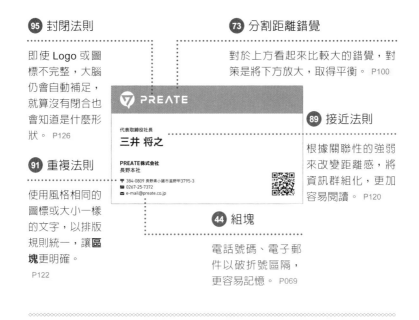

95 封閉法則

即使 Logo 或圖標不完整，大腦仍會自動補足，就算沒有閉合也會知道是什麼形狀。 P126

73 分割距離錯覺

對於上方看起來比較大的錯覺，對策是將下方放大，取得平衡。 P100

89 接近法則

根據關聯性的強弱來改變距離感，將資訊群組化，更加容易閱讀。 P120

91 重複法則

使用風格相同的圖標或大小一樣的文字，以排版規則統一，讓**區塊**更明確。
P122

44 組塊

電話號碼、電子郵件以破折號區隔，更容易記憶。 P069

名片

商務人士使用的名片設計看起來很簡潔，但是為了好閱讀，其實很多地方都有使用版面設計的規則。

利用接近法則或重複法則區塊化，考量到視線的走向依序配置，即使設計上沒有裝飾，也能讓人**馬上記住必要的資訊**。

CASE
09

決定購買後容易鬆懈，
荷包也容易關不緊

31 緊張緩解

決定購買後進入結帳畫面，因為緊張感放鬆，反而比一開始的時候還好推銷。

進入結帳畫面後率先跳出相關商品，在銷售上很有效。

P056

12 從眾效應

顯示暢銷商品或其他人選購的商品，就會促使消費者有想要跟進的效果。

P037

47 預設值效應

預先勾選會讓人容易以此為標準選項。 P072

こちらもおすすめ

其他人也買了這些商品

ワイヤレス充電器　USB-C ケーブル　モバイルバッテリー

51 希克定律

介紹太多樣商品會造成選擇困難，反而不會購買，所以要精簡推薦商品的數量、顏色以選項的方式呈現，更能順暢的購買。 P076

網購的結帳畫面

線上購物在商品放入購物車之後，會顯示可一併購買的商品，藉此增加銷售額。

但是若為了希望消費者多買一些，而放上關聯性薄弱或與購入品有競爭關係的商品，反而會動搖購買意志，可能會妨礙選擇。以同時購入為目標時，不是單純只放你想賣的商品，而是要放**消費者想要的商品**。

為了阻止解約
解約頁面會使用大量心理效應

04 韋伯倫效應

「尊榮獨寵」「白金會員限定」等鎖定對象,提高資訊的價值感。 P029

36 互惠規範

按照投桃報李的互惠原則,關係容易維繫。 P061

21 協和號效應

告知沉沒成本,使消費者意識到損失,具有讓對方重新考慮的效果。
P046

30 展望理論

因為「已致贈點數」,而會產生不想損失既得利益的心態。 P055

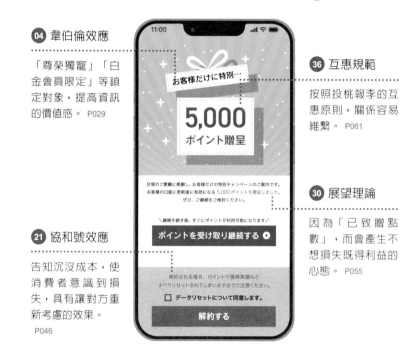

阻止解約的頁面

訂閱制等服務,最不可或缺的就是讓消費者續約。

強調長期訂閱的優點,以及解除契約的缺點,可望打消解除契約的念頭。

CASE
11

APP 的 UI 以普遍性設計為準
初次使用也好操作

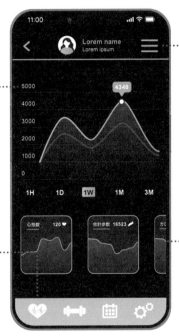

32 目標接近效應

藉由顯示進度或比較資訊，將目標明確化，具有提高動力的效果。 P057

103 費茲定律

主選單不是放在上方，而是置於下方，離拇指距離較近可以正確快速的操作。 P134

100 雅各布法則

利用已習慣的漢堡按鈕來呈現選單，方便理解。 P131

93 連續法則

讓圖片的右半部不完整，促使往讀者往旁邊滑動。 P124

APP 的 UI（使用介面）

APP 的使用介面不會譁眾取寵，而是以「最常見的設計」，讓初次使用的人也能自然而然的操作。

能夠順暢操作的配置、易懂的版面設計，就是好用的 APP。

CHAPTER

02

設計上使用的心理效應

心理效應可以吸引目光、改變印象，
在行銷設計上相當有成效。
有目的性的用於海報、橫幅廣告，
能大大提高廣告效益。

庫里肖夫效應

因前後的資訊不同，而讓觀感改變的心理效應
即使是沒有關聯，也會在無意識中自動連結

○ 前後圖片不同造成觀感不一樣

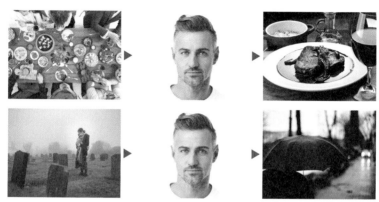

因為前後的資訊改變，能讓無表情的人物心理產生變化。
即使是同樣的照片、影片，也會隨著前後的視覺資訊不同而印象大相逕庭，所以可以靠排列組合來改變印象或增強意象。

○ 廣告影片活用實例

| 森林的影像 | 河川的影像 | 商品的影像 |

在商品廣告中增添「自然」意象，就會賦予商品「友善環境」的形象。
根據想要營造的形象，放置與商品無直接關係的「意象照」，這種技巧是常見的行銷手法。

大小重量錯覺

因為印象不同而產生大小或重量的錯誤認知
即使尺寸完全相同,也會因為印象而產生誤差

◯ 印象造成重量改變

「羽毛 10kg」和「鐵塊 10kg」雖然重量相同,但以印象來說就是會覺得鐵比較重。

◯ 廣告設計或用實例

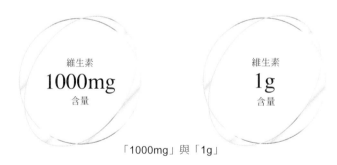

維生素
1000mg
含量

維生素
1g
含量

「1000mg」與「1g」

改變單位的呈現方式,就能引起大小重量錯覺。
化妝品、營養補充品經常使用如毫米或是奈米等小單位,讓數字放大,給人含量增加的印象。
相反的,將「90 天」改成「3 個月」,也能有效給予時間縮短的感覺。

娃娃臉效應

嬰兒獨特的臉部特徵能帶來好印象的心理效應
能給予正面印象並降低戒心

○ 嬰兒圖片的效果

使用嬰兒照片可以給予「安全感」「安心感」「清潔感」「親近感」
等**正面印象**。

另外還有「無邪」「純粹」等意象,具有**降低戒心的效果**,所以非常
適合用於廣告,很多廣告設計都會採用。

○ 插圖、卡通人物的活用實例

娃娃臉效應使用在照片上效果會比較強烈,不過插圖或是卡通人物採
取「圓臉」「寬額」「大頭」「眼睛位置低」等嬰兒特徵繪製,也能
達到娃娃臉效應。

在設計吉祥物時,也是有意識地使用娃娃臉效應。

004

韋伯倫效應

促使其想擁有高價物品之心理效應
主要用於滿足自我表現欲

⟳ 階級制強調地位

信用卡的等級

飛機或新幹線的等級

年費 35 萬圓以上的黑卡、飛機的頭等艙等，即便價格昂貴，但因為具有「價值」和「稀有性」，在韋伯倫效應下就顯得特別有魅力。
利用貴賓室的入場限制、優先登機等方式，**創造與普通等級的明顯差異化**，就能突顯其特殊地位。

⟳ 購物網站活用實例

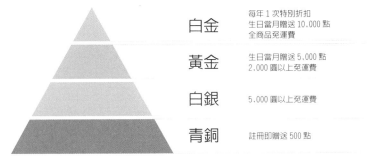

白金	每年 1 次特別折扣 生日當月贈送 10,000 點 全商品免運費
黃金	生日當月贈送 5,000 點 2,000 圓以上免運費
白銀	5,000 圓以上免運費
青銅	註冊即贈送 500 點

導入會員等級會視購買金額和頻率晉級的制度，強調其地位尊貴性，刺激多多消費。

月暈效應

被醒目的特徵所吸引而改變印象的心理效應
又稱為光環效應

○ 月暈效應使用實例

○○○○大學畢業
擔任△△△公司××
董事長兼 CEO
□□□特別理事

經歷或成就　　　　　　　　書腰介紹文

原本沒有說服力的故事，有了名人或是案例的加持，就會大大增加可
信度。月暈效應大多廣泛運用於電視上。

○ 廣告活用實例

在食品相關的電視廣告中，讓
美食主義者或喜歡老實說的人
出演，可以強化「如果是他這麼
說，那應該真的很好吃」的印
象。

○ 留意尖角效應

月暈效應大多有正面的作用，但
有時也會引發**負面的尖角效應**。
如果代言的藝人發生醜聞，或是
啟用與商品形象不符合的人，都
會產生負面效果……

006

留白效應

利用對比大幅改變印象的心理效應
也具有誘導視線到定點的效果

◌ 以留白做出強調效果

強調重點時多會調整顏色或文字大小，但是利用在四周製造留白，也具有集中視線的效果。

◌ 設計活用實例

利用留白不但能誘導視線，也更能呈現**高質感**。

◌ 店鋪銷售活用實例

與其把商品擺滿整個賣場，不如有留白的展示空間，更能展現商品的魅力。

視線誘導效應

具有吸引目光的功效
隨著表情不同，也具有提升好感的效果

○ 設計實例

活用視線誘導效果的設計實例　　眼神朝向反方向，感覺視線不穩定

人的視線具有極強的誘導效果，使用人像照於設計中時，希望大家一定要意識到這個重點。

○ 瀑布效應

人們除了有「因為喜歡所以看」之外，還有「看了之後喜歡」的特性。這稱之為瀑布效應，在做出決定當下看到的物品，被選中的機率比較高。

瀑布效應還具有給第三方所看到的內容留下良好印象的效果，所以是非常適合運用於廣告設計的心理效應。（僅限於幸福的表情）

手指追蹤

會不自覺朝著指尖或是手掌方向看去的心理效應
這招非常強大，就連對 8 個月大的寶寶也有效

◯ 廣告設計活用實例

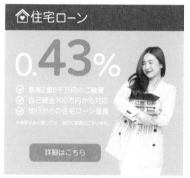 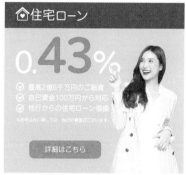

修改前　　　　　　　　　　增加手指追蹤

一開始會被人物的臉龐所吸引，接下來視線會被引導到手指的方向，
所以加上眼神和手勢，讓誘導效果更加顯著。

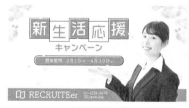

手部位置較高　　　　　　　　手部位置稍低

由於視線在關注臉部之後會往手部移動，所以手部的高度離臉部愈近
效果愈好。
另外，手掌和指尖靠近想要誘導視線的附近，流暢的引導視線，能提
高效果。

箭頭效應

箭頭的視線誘導效應
是與手指追蹤同樣強力的視線誘導效應

○ 箭頭的誘導效果比文字強

請往左看

箭頭比文字具有更強烈的視線誘導效果，以上圖為例，當想要隨指示
做出動作時，相較於左邊，應該會先朝右看吧！
想要直接誘導視線，使用箭頭最有效果。

○ 排版活用實例

用箭頭做順序誘導　　　　　　　光用文字誘導難以順暢閱讀

如上圖非常規形式、較難閱讀的排版，藉由箭頭的輔助也能順暢閱讀。
一般來說，視線通常為 Z 字型、N 字型走向（P137、P139），使用
箭頭可以強制改變視線的走向。

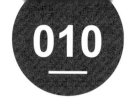

對比效應

在相似的設計中加上特色，使其印象丕變的心理效應
具有誘導視線到指定位置的效果

○ 比較式版面活用實例

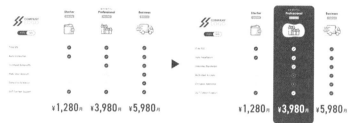

所有的方案都採用相同設計　　　　　推薦的方案加上對比

呈現資費方案或產品比較時，在想要突顯的地方加上對比效果，強調
其不同之處，具有視線誘導的效果。

○ 活用配色實例

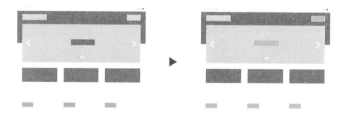

加上顏色就能增強對比效應，更有效率的誘導視線。

顏色愈多效果愈差，想要有對比效應，必須**慎選想要強調的地方**。

隧道效應

如同隧道一般，周圍黑暗中間明亮的構圖所帶來的視線誘導效應
即使不是隧道，只要是類似的構圖就能集中視線

○ 攝影活用實例

透過隧道或窗框取景，就可以拍攝出讓居於中間的拍攝物更加突顯的
作品。
即使沒有整圈遮住，光是左右邊有樹木或牆壁，也具有同樣效果。

○ 插圖運用實例 ○ 排版運用實例

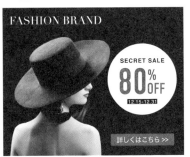

隧道效果除了用於照片之外，也可活用於插圖、排版上。周邊聚攏，
中心點明亮，具有讓視線集中的效果。

012

從眾效應

從集體歸屬感來做決定或判斷時，產生與大眾相同作法的心理效應
又稱之為社會證明效應

○ 廣告設計運用實例

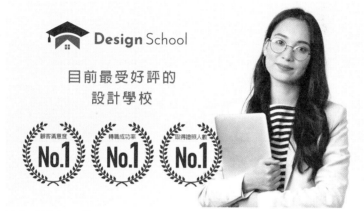

放上「排名」「口碑」「得獎紀錄」等資料，**將多數人支持的證明可
視化**，提高被選擇的可能性。支持者愈多，效果愈大。

○ 網路購物運用實例

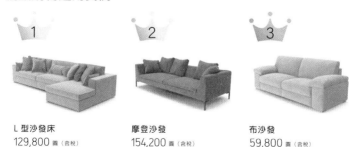

L 型沙發床
129,800 圓（含稅）

摩登沙發
154,200 圓（含稅）

布沙發
59,800 圓（含稅）

將販售中的商品加以排名，讓消費者更好選、更容易做決定，是購物
網站經常使用的手法。

蜜月效應、宿醉效應

剛開始興致高昂
但習慣之後就會興趣缺缺的心理效應

○ 蜜月效應與宿醉效應

蜜月效應

宿醉效應

遇到「結婚」「轉職」「入學」等會讓生活有所轉折的時機，人的動力會隨之提高而鬥志滿滿。
但隨著時間流逝，初衷已日漸遺忘，焦點會轉為集中在以前不在意的缺點或壓力上。

○ 創造能維持熱度的機制很重要

顧客在蜜月期時商品的銷售量會變好，但是這種熱度無法長期持續，會逐漸衰減。
藉由系統大改版、優惠活動等喚醒最初的新鮮感，避免宿醉效應導致使用者離開。

014

誘餌效應

刻意加入較差的選項，藉此改變印象的心理效應
又稱為「吸引力效應」「不對稱支配效應」

◌ 刻意加入較差的選項來改變印象

在美國心理學及行為經濟學家丹‧艾瑞利進行誘餌的比較實驗中，證實有無誘餌對於選擇結果有很大的影響。

無誘餌

Web	Web + 書籍
$59	$125
68%	32%

選擇 Web 版的人較多

有誘餌

Web	書籍	Web + 書籍
$59	$125	$125
16%	0%	84%

成套看起來比較划算，選擇 Web+ 書籍的人比例增加

在只有 Web 版、Web+ 書籍版的 2 種選項下，較多人選擇便宜的 Web版；但是**僅僅增加了第 3 種選項**，選擇 Web+ 書籍版的人卻大幅上升。刻意加入明顯賣相不佳的選項，藉此襯托想要銷售物品的魅力，可以提升銷量。

◌ 誘餌效應使用實例

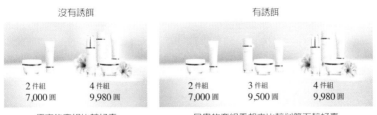

沒有誘餌

2 件組	4 件組
7,000 圓	9,980 圓

便宜的套組比較好賣

有誘餌

2 件組	3 件組	4 件組
7,000 圓	9,500 圓	9,980 圓

昂貴的套組看起來比較划算而較好賣

藉由比較對象增加，相對的可以提高主推商品的性價比。
但是就如同在希克定律（P76）了解到選項過多反而無從下手，所以使用誘餌效應時，**放入容易比較的選項才會有效果**。（如果放入難以互相比較的選項，反而會讓人都不選）

標籤效應

因為先入為主的想法或既定觀念
而改變自我認知或行為舉止的心理效應

◌ 為想要達到的目標貼上正面標籤

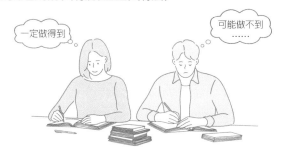

在能力相同的狀況下，被說「你做不到」和「你一定做得到」的人，
學習態度會產生很大的變化，也會影響到最後的成果。
一般提到「貼標籤」都會有負面印象，但如果是貼上**對方想要達到的**
標籤，那就會有正面的效果。

◌ 撕下標籤去除標籤效應

最適合不擅長控制飲食的人　　　不擅言詞的人也能滔滔不絕的方法

去除標籤的文案，或是加上好處的標籤效應，也能拉近距離。
而撕去「不擅長」的標籤，也會激起人們想要再次挑戰過去半途而廢
的事，為了達成目標，就容易因此去購買商品。

016

得失效應

先給予負面印象之後再給予驚喜
印象會大幅轉向正面的心理效應

○ 先提出不好的條件

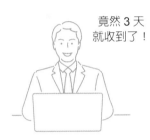

要花 1 個星期啊……

竟然 3 天
就收到了！

· 告知要耗時 1 個星期，但是 3 天就收到
· 表示缺貨的可能性很高，卻拿到貨
類似這些情況，因為超乎當初的負面因素，所以能給予強烈的好印象。

○ 留意標準不可以降太低

降低標準後再拉高具有驚喜效果，但是過度降低則會造成負面印象太
強，也引發嫌惡感。
為了想要有得失效應，而一開始刻意給對方不好的條件，希望對方諒
解，很多時候會招致反效果，所以使用上要特別留意。

對稱效應

對於對稱的東西會有好印象的心理效應
不只具有美感，還能提供安定感與誠實感

○ 對稱會讓人產生美感

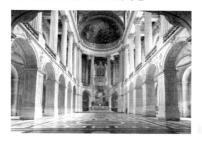

從建築物、商品等人工製造物，到人臉、植物等自然物，很多東西只
要對稱就會讓人有美的感受。

人物模特兒應用於廣告之際，不只是臉部造型，嘴角或身體的方向是
否對稱，也會讓形象有很大的變化，所以要選擇符合你想要呈現印象
的照片。

○ 對稱設計活用實例

<div style="display:flex">

橫幅廣告或海報的排版　　　　　　　企業標誌或圖標的設計

</div>

對稱設計不單純只是漂亮，也非常適合用於想要營造「誠實」「安定」
「信賴」等正面形象。

018

虛榮效應

很多人都沒有的東西看起來更有魅力的心理效應
尤其是在選擇衣服、汽車之類時，會特別想要與眾不同

○ 行銷活用實例

直營店限定模式　　　　　　　　少量生產的稀缺性

最能呈現虛榮效應的就是「限定」。
刻意限定數量、銷售期間、銷售地點等，營造出只有此時此刻才買得
到的稀缺性，提高商品的魅力。

○ 訊息稀缺性

如果商品本身無法具有稀缺性，也可以創造訊息的稀缺性。例如「僅
限收到DM者」「會員限定的隱藏折扣」等，讓僅有一部分人知道訊息，
容易引發關注。

○ 不同於從眾效應

不同於因為很多人喜愛而覺得有魅力的從眾效應，虛榮效應正好相反，
在想要突顯個性的時候容易出現。
例如喜歡去人氣餐廳，但是討厭和大家穿一樣的衣服或鞋子，想法會
隨著狀況或價值觀而有所改變。
熱門品牌的限定款是同時具備「大家想要的熱門品牌」及「很多人都
沒有的限定款」特點，可以期待從眾效應與虛榮效應的相互加持。

蔡格尼效應

中斷或未完全的事情，
比已完成的更容易被記憶的心理效應

○ 對抗心理

腦袋一直浮現那些
未完成的工作

未完成很容易被想起

已經完成的工作
可以不用記

已經完成的很容易被遺忘

蔡格尼效應是受到代表抗拒、抵抗的對抗心理很大的影響，而對「中斷的事物容易感到後悔、執著、記憶深刻」的現象。

事情一旦完成就很容易被拋到腦後而忘卻，但未完成的事情卻往往難以釋懷。

讀書或工作在適當的時候告一段落，才能心無罣礙的好好休息。但是如果是暫時性的休息，那刻意做到一半反而比較有效果。

○ 蔡格尼效應的活用實例

漫畫只有刊載一部分，「後續請上 APP 觀看」不讓讀者看到最後的結局，可以期待有高轉換率。

公布「排行榜 TOP5」時，只公布第 5 名到第 2 名，然後「廣告後再回來」，或是以問答的形式說「答案就在廣告後」，像這樣不看到最後不會知道結果，可以提高收視率。

020

安慰劑效應

信以為真而影響身心的心理效應
隨著臆想不同而有所改變

○ 行銷活用實例

利用「國產所以安心」「有機所以安心」等消費者的主觀臆想來進行推銷，讓產品看起來更具吸引力。

○ 包裝活用實例

商品包裝靠設計或材質營造出高級感，就容易讓人覺得是高品質的好物。

即使是成分完全相同的化妝品，因為「簡易容器」和「高級容器」包裝不同所影響，裝在高級盒子裡的商品，會讓人深信效果比較好。

協和號效應

考量已投入的資源而做出不合理決定的心理效應
又稱為沉沒成本效應

○ 協和號效應實例

投資或外匯

遊戲的虛寶

協和號效應是投資業界經常出現的語彙，在遊戲虛寶或賭博中也會因為「如果現在放棄就只有損失」，加上想要撈回本的心態，大多都會**因此做出不理智的判斷。**

○ 解約頁面活用實例

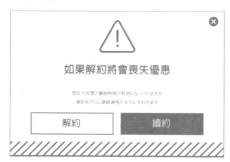

解約時出現「您累積的點數將歸零」「年費已繳，等到期再解約為佳」等提示，讓消費者意識到沉沒成本，具有阻止解約的效果。
「還有 3 天 1000 點就會失效」這類有效期限的通知也很有用。
解約頁面在使用協和號效應等心理效應來阻止解約，有時候會招致顧客反感，所以也要特別注意。

022

故事行銷

以「故事」取代資訊來增強印象的一種手法
說故事較容易引發共鳴，也容易被記住

○ 故事被記住的機率高 22 倍

不要只是秀出數字、陳述事實，**用說故事的方式**會讓人印象更鮮明，被記住的機率比原本高 22 倍。（Harnessing the Power of Stories）

說故事也具有引發共鳴的效果，所以是非常重要的行銷方式。

○ 故事行銷活用實例

電視廣告利用場景喚起記憶

商品開發祕辛

影像類的內容最適合用說故事的方式。
在廣告影片中，相較於詳細說明產品用途，大多以有故事性的手法，讓人想起實際使用商品的場景來呈現。

· 完全不著墨於汽車，而是放全家出遊的場景
· 新產品運用於日常生活中的場景
網站上也會把商品研發時遇到的困難或問題，以說故事的方式呈現，讓大家對商品有共鳴，會更容易引發購買欲。

卡里古拉效應

愈被禁止愈想去做的心理效應
即使本來沒興趣，一旦被禁止就讓人興致高昂

○ 卡里古拉效應的使用實例

孩童禁止閱覽

大家都被這神展開嚇到

將廣告後的節目影像馬賽克

被告誡「不可以看」、用手或是馬賽克強制遮掩，會讓人比在被禁止前更想要看。

被說「不准打電動」就變得更想玩，如果說「每天一定要打電動」反而會不想動。

卡里古拉效應因為禁止讓人感到「自由受限制」的心理抗拒，進而引發對抗、不服從的狀況。

○ 警告宣導要讓人認知到真相很重要

很多人以類似「不想瘦的人禁止使用」「不想要賺錢的人禁止觀看」的方式來使用卡里古拉效應，但**過於露骨的手法卻會招致反效果。**

使用卡里古拉效應的廣告基本上讓人無法信服。想要有效利用，就要公開「真正的缺點」。

告知「缺點很多，無法接受的人請勿使用」的事實，以增加真實性來讓卡里古拉效應更有效果。

促發效應

先前的刺激會在無意識之下
影響之後行動或判斷的心理效應

◌ 切身的促發效應

看到景色優美的影像就想去旅行

看到事故或災害的影像
就想要尋求安全、安心

透過預先讓影像定植，促發效應會更有效果。
並非直接性的影響，而大多是在有關聯的影像之後影響其行動。

◌ 行銷活用實例

購買前的問卷調查先給予顧客刺激，使其注意到原本沒有在意的地方。
例如在問卷中設計「對高品質的紅茶有興趣嗎？」之類容易回答 Yes
的問題，在做完問卷後，購買高價紅茶的機率會提高。

025

定錨效應

事先給予資訊干擾判斷，造成結果接近先前資訊的心理效應
定錨不光只是運用在價格上，對重量、時間等也有效

○ 廣告活用實例

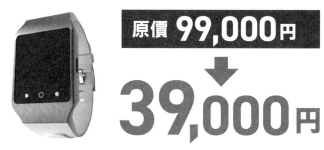

一開始看到 39,000 圓或許還會覺得有點貴，但是看到原價超過一倍以上，馬上就會覺得便宜。

標示出打折前的價格，原價就會被當作基準，可以讓人感覺「高質感的東西便宜賣」。

○ 讓人先看高價品

不只是標示打折前的原價，還有另外一種手法是將高價的商品放在最顯眼的地方，這樣後面看到的商品就會覺得很便宜。

實體店鋪中如果是專做高檔商品生意，也會把高價的新產品放在入口處，或是一開始就推銷高價商品，讓你改變印象。

近因效應

最近看到的廣告會影響購買行為的心理效應
間隔愈短，效果愈顯著

◯ 近因效應實例

- ・知道昨天看到的商品正在打折就買了
- ・本來想買卻忘了買，再次看到就買了
- ・在街上看到早上電視廣告出現的食品，很想吃就買了

這就是最近看過的廣告在發揮效用，讓你做出購買行為。

◯ 網路廣告活用實例

再次出現使用者瀏覽過的商品或服務廣告的「再行銷廣告」，就是利用近因效應。

也有「僅發信給 3 天內有到訪網站的人」之類指定時間間隔來發送廣告的方式。

時間隔太久，廣告的效果會變薄弱，所以最近看過的廣告被投放的頻率會愈高。想要高頻率投放廣告，文案或設計需有變化，多幾種模式輪替會比較有效果。

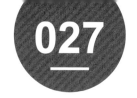

單純曝光效應

接觸次數愈多印象就愈好的心理效應
也稱為扎榮茨定律

○ 單純曝光效應的有效運用

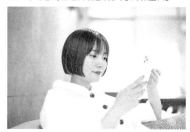

利用 LINE、訂閱增加接觸次數

對於經常會在電視上出現的人
容易有好印象

接觸次數一多，會降低警戒感，印象就會變好，所以高頻率的利用 TV、SNS、傳單等各種媒體播放廣告確有其成效。

定期發送通知的 APP、LINE、電子報等，都可以增加接觸次數。網拍 APP 也有類似的機制，只要曾經瀏覽過的商品，一旦價格下降就會自動發送通知。

○ 控制頻率預防反效果

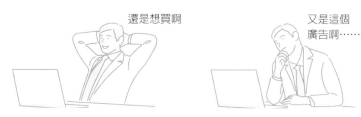

還是想買啊

又是這個
廣告啊……

藉由單純曝光效應與近因效應頻繁的投放相同廣告，可以提高接觸效果，但是如果一開始就給人不好的印象，那重複播放只會徒增嫌惡感。網路廣告也一樣，可以設定「1 天最多 5 次」的播放次數，避免過度播放，控制接觸頻率。

028

金髮女孩效應

如果有 3 個選項，就容易選中間那一個的心理效應
又稱為松竹梅法則

○ 選項數量不同，選擇難易度也會改變

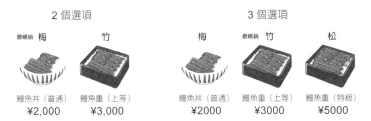

2 個選項		3 個選項		
最暢銷 梅	竹	梅	最暢銷 竹	松
鰻魚丼（普通） ¥2,000	鰻魚重（上等） ¥3,000	鰻魚丼（普通） ¥2000	鰻魚重（上等） ¥3000	鰻魚重（特級） ¥5000

相較於「大碗、小碗」，以品質「上等、特級」做區分的設定更有效果

選項只有 2 個的時候，比較傾向會選擇便宜的「梅」；但是加入高價
高品質的商品後，中間價格的「竹」就被突顯出來了。
相較於「量」，金髮女孩效應在「口味和品質」方面更容易發揮效果。

○ 金髮女孩效應活用實例

	人造皮 ¥70,000	小牛皮 ¥90,000	麂皮小牛皮 ¥170,000

刻意放入高價的特級品或選項，就可以讓普通等級的主力商品更好賣。
推薦商品時，要從「松」開始介紹，**強調品質**，這樣消費者就不太會
去選擇品質較差的「梅」，而會選擇中間價格的「竹」。
另外，也可以利用定錨效應、對比效應來讓其他選項看起來比較廉價。

029

重新框架效應

改變對事物的想法，印象也會隨之改觀的心理效應
主要使用於認知行為療法

◌ 換個說法，觀感就不同

只有半杯　　　　　　　　　還剩半杯

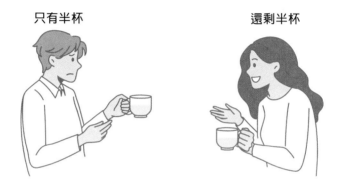

去除事物的框架，就可以將負面變成正面，甚至是完全改觀。
如果被告知「這是成功機率 99% 的手術」心情會比較篤定；但是假若
是說「這是 1% 死亡率的危險手術」，那馬上就會忐忑不安。
即便內容完全一樣，只要換個說法，觀感就會大為不同。

◌ 改變表現手法將缺點變優點

將商品外包裝看起來廉價感的缺點，以「簡化包裝，追求原料高品質」
的說詞明確陳述，就能將缺點轉化為優點，並且有正面的解釋。
反過來說，保險商品就是用負面的重新框架手法，強調風險與不安，
促使消費者買保險。

030

展望理論

相較於獲利，更擔心損失的心理效應
在損益不確定性時，損失的不安較為強烈

○ 損失迴避

人對於利益會採取「迴避減少利益的風險」；對於損失則是「迴避損失本身」。投資時因為怕有利益減少的風險，所以及早獲利了結；但是發生損失之際，往往卻又出於不想要承認的心理作用，無法及時停損而造成損失擴大。

○ 使其意識到損失

「現在開始限時特賣便宜 2,000 圓」「前 100 名限定特價」等手法，會讓人覺得現在**不買好像會吃虧**，就很容易掏腰包。
此外，「不保養車子可能會壞」「沒加保可能要賠一大筆錢」等使其**意識到未來的損失**，進而購買服務來迴避損失，也是經常使用的手法。

○ 去除損失的不安

除了強調購買商品可以得到的好處，在**不想失敗的心情**往往很強烈的狀況下，最有效的就是「免費體驗」「保證退款」「長期保固」等去除損失不安的服務。
如果能讓對方感受到沒有失敗的風險，期待就會贏過不安而下手購買。

緊張緩解

決定購買後緊張緩解之際
警戒感降低，在心情輕鬆之下容易又購物

○ 緊張緩解活用實例

顧客在餐廳點完餐心情放鬆之際，如果店員此時詢問「要不要搭配飲料或點心呢？」就可以促使顧客購入其他商品。

在購物網站把商品放入購物車準備結帳之前，跳出「加購品」也能提高購買率。

○ 交叉銷售的組合

所謂的交叉銷售，是推薦暢銷品或相關商品，以追加銷售的方式提高客單價的一種行銷手法。

考量下單後緊張感獲得緩解，改變推薦相關商品的時機點，就能提高購買率。

例如銷售智慧型手機周邊商品，在手機結帳時配套推薦，絕對比在購買手機之前推銷效果來得好。

032

目標接近效應

即將達成目標時會特別有動力的心理效應
又稱為人為推進效應

○ 接近終點時特別有幹勁

「即將抵達終點前的衝刺」「只剩 1 個小時要一鼓作氣」—— 這些都是因為已經看到終點，所以容易激發動力。

○ 進度可視化

集滿 20 個章送禮物

印章

達成目標尚有 7%

2019　2020　2021　2022　2023

圖表

APP 或網站會寄送「還有○○就滿額」之類的訊息，促進消費者多加利用服務，以提高購買動力。
另外，施行「第一次免費送 5 個章」或是「避開太高的目標」等方式來**接近目標**，也可以提升效果。

033

峰終定律

高峰與終點最容易留下印象

○ 重視容易被記住的體驗

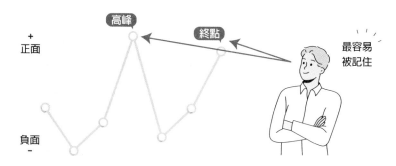

體驗中最容易留下印象的是最激動的高峰期,以及最後的結尾。
即使中間起伏跌宕,但有高峰、最後的印象也是好的,那就會被認為
是美好體驗。

○ 結局好,就一切都好

相較於高峰的部分,結局比較容易能提高滿意度。
誠如俗諺所云:「結局好,就一切都好。」
在消費行為的最後,要設計補強高峰部分印象的機制,這樣容易被記
住,也能提高滿意度。

034

史楚普效應

2 種視覺現象的意義不同，導致判斷時間變長的心理效應

○ 這是什麼顏色？

赤　青　黃　綠

左邊字體是藍色的，但與文字字義不同，所以要回答是什麼顏色時，
會需要多一點時間思考。
這種因為史楚普效應造成傳遞效果變差、也會讓人覺得有壓力，必須
預防這類型的視覺資訊干擾。

○ 留心會降低可用性的資訊干擾

廁所的標色相反　　　　　　　　　號誌燈顏色相反

以顏色為主要辨識的狀況下，如果內容相左，判斷時需要多花時間，
也容易出錯。
與印象色不同會造成可用性下降，所以要讓顏色與內容一致，留意避
免資訊干擾。

認知失調

2 個矛盾的認知產生不快感
造成輕視、否定一方認知的心理效應

☼ 人會想要消除認知失調

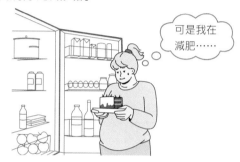

可是我在減肥……

認知失調是由於 2 個矛盾的認知而產生。
減肥中應該控制醣類攝取、卻吃了蛋糕的人，為了消除認知失調，就容易會被「不用限制飲食的減肥法」「吃你愛吃的東西也會瘦」的方法所吸引。

☼ 讓人因認知失調產生矛盾感的文案

高中畢業的我年收入 1000 萬圓的理由　不需要肥料也不用水的觀葉植物

即便使用者沒有認知失調，但是和一般常識相左的說法，也會產生認知失調而引發興趣。
讓人會有認知失調的文案滿街都是，但要注意很多都缺乏科學根據。

036

互惠規範

受到恩惠就想著一定要報答的心理效應

◌ 互惠規範的活用實例

免費試吃就是利用互惠規範。

即使是沒必要報答的無償性恩惠，接受之後也會覺得該做些什麼，購買率就提高了。

◌ 以退為進法

以退為進是相當有名的談判法，這種技巧是一開始先故意提出高難度的要求，被拒絕後再提出難度較低的要求，這樣對方就很難拒絕。

既然對方都讓步了，我也應該要投桃報李，就是源自於互惠規範的作用。

037

霍桑效應

受到他人注目時，
會回應期待而提高成績或表現的心理效應

○ 想要回應期待的心理效應

人在接收到注目、關心等眼神，會變得想要回應期待，進而提高成績或表現。

比馬龍效應也具有類似的效果，告知他人「我很看好你」，對方會為了不辜負期待而表現更出色。

○ 霍桑效應、比馬龍效應的活用實例

舉辦使用者參加型的活動時，讓參加人員受到矚目，即可發揮霍桑效應，而自家服務的利用率和利用時間也可望變多。

利用 SNS 等很多人都會關注的媒體，可以提高使用者的意欲。

038

狄德羅效應

為了配合新價值觀，
而想要改變持有的物品或環境的心理效應

○ 系列商品運用實例

想要收集同系列的商品　　　　　　想要擁有同品牌的家具

即使一開始只想買 1 個，但是看到有一系列、成套成組，就會變得也想要購入其他商品。
設計出讓人想要收藏的商品，可以提高品牌價值，增加客單價。

○ 讓首購變容易

容易出現狄德羅效應的商品，通常是使用「第一次免費」「折扣」「不滿意包退」等手法**降低首次購買的門檻**，更有效果。
在實際入手作為價值觀基準的第 1 個商品之後，就會嘗試想要搭配同系列或同品牌，容易提高顧客終身價值（LTV）。

○ 配合緊張舒緩更有效

決定購買後緊張獲得緩解，更容易加購其他商品的緊張舒緩，與狄德羅效應是非常能夠相輔相成的組合。
針對已購買的商品來推薦相關商品或選購品，在狄德羅效應下能提高購買意願。

口碑效應

來自毫無利害關係的第三者意見較值得信賴的心理效應
也稱為溫莎效應

○ 重點是沒有利害關係

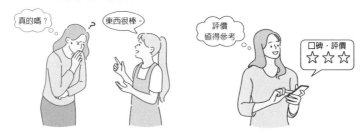

口碑效應是指相較於廣告或是關係人的意見，毫無利害關係的第三者的評價更值得信賴的心理效應。

人們會認為沒有利害關係的狀況下較能直言不諱，所以很多人在購買東西時都會參考 SNS 或評價網站上第三人的意見。

○ 使用者對評價的參考程度？

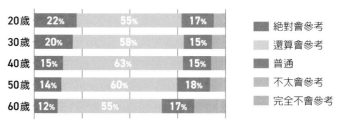

出處：GDP 不會出現 ICT 的社會福利貢獻相關調查研究（總務省）
https://www.soumu.go.jp/johotsusintokei/whitepaper/ja/h28.html/nc114230.html

過半數的人在網購時會參考評價，尤其是年齡層愈低，這種傾向就愈強。

○ 刊載顧客的回應作為口碑

將顧客的回應作為口碑刊登出來非常有效，但是如果好評沒幾個，都是**負評和缺點的意見**並無法提高口碑。

秀出投稿者的真人大頭照或是手寫的問卷，這些**展現第三者存在真實性**的手法，可以提高可信度，增加口碑效應。

040

雞尾酒會效應

自然而然只會聽到自己想聽的心理效應
大腦在無意識中會對所需的資訊進行取捨

◌ 吵雜環境下還是聽得清楚的雞尾酒會效應

人具有無意識中篩選所需情報的能力，所以即使在雞尾酒會這種吵雜的場所，自己的名字被叫喚，或是談到與自己相關的話題，自然而然就會聽到。

呼喚別人時，連同名字「○○先生」一起說，會比單純稱呼「先生」更容易引起對方注意。

◌ 鎖定目標訊息更容易傳達

不管睡多久，
上班的時候還是很睏

推薦給這樣的你

一看電腦
眼睛就很疲勞

雞尾酒效應是指聽覺方面的資訊篩選，類似的效應還有「巴德爾邁因霍夫現象」和「彩色浴效應」。

不只是聽覺，對於**視覺資訊也有下意識篩選自己所需的效應**，所以在寫文案的時候，要讓目標對象感覺是對自己有用的資訊，會更有效果。尤其是鎖定目標，刻意限定範圍向一定階層的人推銷的手法廣泛被採用。

041

錯誤共識效應

認為其他人的想法跟自己一樣的心理效應
又稱為虛假同感偏差

○ 沒有根據就逕自認為自己的想法屬於多數派

人常常有認為自己的想法是屬於多數派的傾向。
認為其他人的意見也跟自己相同，大言不慚說著「這是常識」「這很普通」「一般而言」，結果實際上卻是沒有統計數據、缺乏根據、有認知偏差的也不在少數。

○ 明確以數據呈現多數派意見更有效果

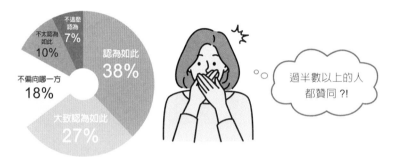

不這麼
認為 7%

不太認為
如此
10%

認為如此
38%

不偏向哪一方
18%

大致認為如此
27%

過半數以上的人
都贊同?!

對於有錯誤共識效應，認為其他人的意見跟自己一樣，最好的方式就是用統計數據，或是調查結果明確告知「大多數的人意見是○○」。
自以為是多數派的認知崩潰，然後就會產生想要歸屬到多數派的從眾效應。

○ 以第三者的意見改變理所當然的認知

自己的想法是多數派的想法，可以透過第三者口碑或評價改變。
口碑等第三者的意見，可以期待具有口碑效應，所以可以積極採用。

042

吊橋效應

因為恐懼或不安造成心跳加快的緊張狀態
被誤以為是墜入情網的心理效應

吊橋效應又被稱為戀愛吊橋理論，是談論戀愛關係很有名的心理效應。

以往做過實驗，在橋上讓女性對男性進行問卷調查，最後女性會把電話號碼給對方。

在不搖晃的橋上，16位受訪男性中只有2人打電話給女性；而在搖晃的橋上，18人中有9人會打電話。是因為把害怕不安的感覺誤認為戀愛。

○ 分享恐懼與不安

可以將吊橋效應的重點──「不安的狀態」「共享恐怖體驗」運用於銷售商品或服務上。

例如像是要幫目標對象說出心聲一樣，將「我過去也很不安」，然後到問題解決的過程以說故事的方式陳述，藉此取得共鳴，就可以得到很接近吊橋效應的效果。

這是和故事行銷結合的好方法。

○ 吊橋效應也看外貌？

你以為吊橋效應只要是有恐怖體驗就會有效，但從後續的實驗中得知，如果女性因為沒有化妝、外表不夠出色，那**吊橋效應就出現了反效果**。當商品、服務要使用吊橋效應時，要先有某種程度的好印象才會有效果。如果一開始就只是強調恐怖，只會讓人覺得討厭，要特別注意。

編碼特定原則

隨著記憶時外在環境或自身心理狀況
回想容易程度會有差別

如果與記憶時外在環境類似，就容易回想起來

人在記憶資訊時會同時把周圍的環境、自身的心理狀態同時記下來，
所以回想的時候，**記憶當時的環境也會有影響**。

在調查編碼特定原則影響的實驗中，在陸上與水上學習過後進行考試，
如果考試**環境與記憶當時相同，成績會比環境不同的來得好**。

聽到某段音樂就會想起某家店、看到名人代言的廣告，就會想起商品
的名稱，都是受到編碼特定原則所影響。

○ 讓想要回想起的場景整套輸出

運用編碼特定原則的時候，要有技巧性的包裝希望對方能回想起的場
景才會有效。

廣告通常要包含風景、情境等記憶要素，如此碰到類似的狀況，才會
容易回想起商品。

這是與促發效應具有相輔相成效果的心理效應。

044

組塊

組塊是指感知訊息群組，
短期記憶中人們可以記住的組塊數量有限

◯ 魔術數字

心理學家米勒教授提出的理論，人的短期記憶一次只能記 5 ～ 9 個組塊，所以能夠記憶的組塊數稱之為魔術數字 7±2。

但是近年來魔術數字轉變為 4±1，短期記憶能夠記住的組塊數只有 3 ～ 5 個，所以要讓資訊能一次性理解，建議將組塊控制在 **5 個以內**。

◯ 3 的法則

容易瞬間理解的魔術數字 4±1 的最小值是 3，被稱為魔術數字 3 或是 three plus 法則，是最常使用的組塊數。

商品或服務的選單如果只有 2 個選項，感覺很少，如果有 3 個選項會覺得比較充實。

但選項太多反而會不知道該如何下手，變成選項過多效應（希克定律）。松竹梅三個價格帶中，容易會選擇中間價位的金髮女孩效應也很適合搭配運用。

045

非整數效應

相較於整數，
使用非整數更能讓人覺得划算、值得信任的心理效應

○ 非整數的信任度較高

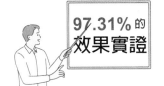

97.31% 的
效果實證

呈現實績或數據時，**非整數比整數容易讓人覺可信度高**。

相較於「98%」，小數點以下沒有省略的「97.31%」是不是看起來資料可信度較高？

○ 尾數 8 比較划算？

就像經常會看到的標價「198」，就是非整數效應的定價，而且看起來比較便宜。店頭的零售價格定價特點，就是**有找零比較容易被接受**。

順道一提，在日本有使用被稱為「容易衝動購買的數字」「吉祥數字」的數字 8 的習慣，但在美國則是用 9，例如 $199。

單價 **98** 圓

特價 **398** 圓

月費 **1980** 圓

一次付清 **298,000** 圓

○ 根據商品不同，使用不一樣的尾數

也有因為非整數效應造成銷售額下降的狀況。

在奧勒岡州立大學所做的實驗中，當小杯的飲品是 0.95 公升、大杯的是 1.2 公升時，只有 29% 的人會選擇大杯。但是當小杯改為整數的 1 公升，大杯改為 1.25 公升時，56% 超過半數的人都選擇大杯。小杯的因為非整數效應看起來比較便宜，相對的大杯的反而比較貴，所以應該**把非整數效應運用在想要主推的商品上，才會比較有效果**。

截止日期效應

隨著截止日期逼近而焦慮,也提高了動力與集中力

○ 期限迫在眉睫,心理狀態也會改變

毫無動力完全沒寫的暑假作業,在假期最後一天才慌慌忙忙的趕工,因為有截止日期,所以能專心認真去做。

除了寫作業或是工作的動力之外,也會發生停產之前或加稅最後一分鐘才趕忙購買的狀況。

○ 購物網站使用實例

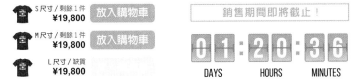

S尺寸/剩餘1件 ¥19,800	放入購物車
M尺寸/剩餘1件 ¥19,800	放入購物車
L尺寸/缺貨 ¥19,800	

銷售期間即將截止!

01 : 20 : 36
DAYS　　HOURS　　MINUTES

購物網站中顯示剩餘數量、標示銷售期間倒數,這些都是加強截止日期效應、促進消費的手法。

庫存數只剩 1 個,銷售期間即將截止,不只會讓人產生焦慮感,還會產生因具有稀少性、限定性的虛榮效應。

○ 折價券或集點數的有效期限

❶ 期間限定點數即將到期
本月月底即將失效的點數:2,017P

有效期間通知

折價券或點數設定有效期限,可以期待具有截止日期效應。

當沒有截止期限時,任何時刻都可以使用很有安心感;但設定有效期限,**必須在期限內用完,而會在心中掛念**,會具有蔡格尼效應一樣不容易忘記的效果。

預設值效應

不會去變更標準設定，會照單全收的心理效應
如果有選項，預設的狀態最容易被選擇

信用卡申請欄位運用實例

汽車選配的使用實例

面對是否要變更預設值時，會因為「現狀偏差」或「稟賦效應」的作用，如果**標準內容沒有特別不滿，會傾向維持預設選項。**

在設計自選式選單時，要將希望消費者勾選的項目設定為預設值，這樣被選擇的機率會大幅提高。

○ 意料之外的預設值效應帶來壓力

在容易被忽略的地方混入預設值選項，雖然可以大幅提高申請機率，但是**意料之外的選項會帶給使用者很大的壓力。**

使用者介面不需要設計得像是騙人上鉤，也能夠有好的預設值效應，所以不要設定詐欺式的預設值為宜。

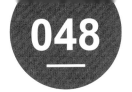

048

稟賦效應

物品擁有前與擁有後價值改變的心理效應
自己擁有的東西通常覺得比較高價

賣價
$7.12

買價
$2.87

收到馬克杯禮物的人　　購買馬克杯的人

擁有者與非擁有者對於「物品的價值」的判斷，有 2 倍以上的差異。
在稟賦效應的實驗中，收到價值 6 美元馬克杯當禮物的那一組人，認為「拿去賣的話價格要 7.12 美元」；而沒有收到馬克杯的人，則認為「買的話要花 2.87 美元」，有顯著的差異。

○ 發生稟賦效益的理由

受到展望理論的強烈影響，害怕失去擁有物品的情感大於擁有新物品的喜悅，所以會將持有物品估價較高。其他還有受到認為自己不想失去正是別人想要的東西的錯誤共識效應，或是日常接觸所以產生單純曝光效應。

○ 稟賦效應的使用實例

＼ 如果不滿意 ／
免費退貨
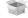 請安心試用

租借試用折扣
30%OFF
試用後可直接購買

「1 個月試用體驗」「免費退貨」「可租借後再購買」等都是稟賦效應有效運用的實例。因為稟賦效應，在**擁有商品之後，會覺得價值比擁有前來得高**，退貨率也會下降。

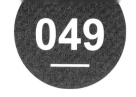

自動化效應

即使理由牽強也沒有深入思考
無意識做出行為的心理效應

○ 拜託他人時說明理由，成功機率會有很大的變化

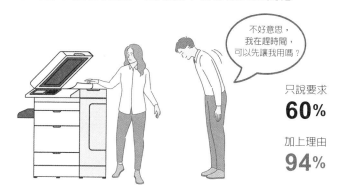

> 不好意思，
> 我在趕時間，
> 可以先讓我用嗎？

只說要求
60%

加上理由
94%

心理學家艾倫‧蘭格做了實驗，希望對方先讓你使用影印機時，單純提出要求的話成功率是 60%，而同時說出理由如「我在趕時間」時，成功率是 94%。

另外，即便是說出「我要影印，你先讓我印」這種**牽強理由，成功率也大幅提升**到 93%。

但如果牽強的理由是想要大量影印這種門檻變得很高的要求，則成功率不會改變。也就是說有正當理由的話，是具有提高成功率的效果。

○ 明確說明理由的宣傳更有效果

廣告或銷售商品時即使是理所當然的事，明確說明也會有效果。

不要只說「作法講究」，為什麼這種製作方式很好，具體又能帶來什麼好處等，**要明確的將「Why」表現出來**。

拜託他人時單純只說「請幫忙○○」，還不如說「因為○○，所以請幫我○○」，請試著說清楚講明白。

林格曼效應

團體行動中不想要過於醒目
下意識壓抑能力的心理效應

○ 團體人數或密度愈高，績效愈差

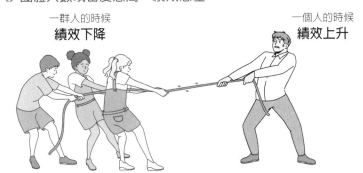

一群人的時候
績效下降

一個人的時候
績效上升

林格曼效應又稱為社會性怠惰，**個人在團體中會有無意識的偷懶**傾向。

○ 創造防止林格曼效應的機制

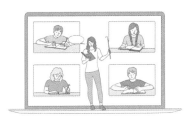

個人評價或職責可視化　　　　　　工作狀況或成果可視化

因為在團體中需要配合周圍的人，很難看出個人表現，責任也不清不
楚，所以才會造成這種狀況。
將個人表現可視化，並明確界定每個人的責任與角色，做出**適切的審
評**，就可以預防團體績效低落。

希克定律

利用多選項來吸引人有可能會造成選擇困難、
銷售額和滿意度雙雙下降的心理效應

◌ 果醬定律

種類	6 種	24 種
試吃率	40.0%	59.9%
購入率	29.8%	2.8%

在實驗中，分別陳列 6 種和 24 種果醬，結果選項少的反而銷售量多了 10 倍。

◌ 購物網站活用實例

商品數量太多，選擇困難　　以檔案夾功能來縮減選項

商品數量超過數十萬件的購物網站，利用檔案夾功能可以達到兼顧「商品多樣化的集客效果」與「容易選擇的有限選項」。
無法細細品味的選項增多，就會更難以判斷，變成乾脆不選或不買。
所以**建立精簡選項的機制**會更有效果。

情境效應

隨著文字順序改變印象或內容
會變得更容易理解

左圖直看和橫看時，會發現中間的文字會變成「B」和「13」。當
ABC 並列時，看起來就像「B」，而當 12、13、14 並列時，看起來
又像是「13」。

右圖隨著左右文字不同，看起來會像「A」或是「H」。

大腦會隨著環境或文字順序而改變處理資訊的方式。

◌ 搭配前後關係幫助快速理解的設計

有些事情沒有上下文也能了解意思，但是加上前後關係，就會成為更
好懂的設計。一目瞭然的進度概況，能夠預防使用者離開。

CHAPTER

03

錯覺效應

與其說是設計時去採用錯覺效應相關知識，
應該說是要考量到錯覺而去做平衡調整。

蒙克錯覺

條紋壓在顏色上面，看起來會像不同顏色的錯覺效應

○ 周圍顏色不同，而感覺顏色有變化的錯覺

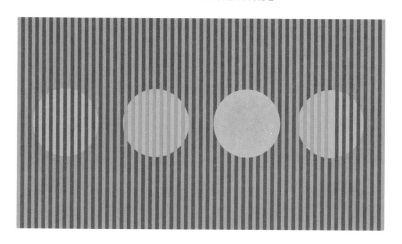

所有圓形都是一樣顏色

圖形上面壓了直條紋，看起來就像是別的顏色的錯覺。
條紋顏色不同，圖形的顏色也會有變化。

懷特錯覺

白色與黑色條紋會造成明暗度看起來不一樣的錯覺效應

◌ 周圍的顏色造成明暗度變化的錯覺

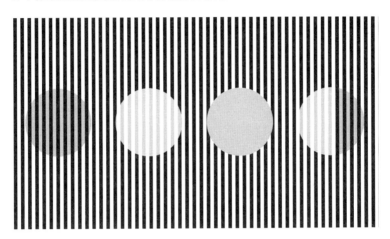

所有圓形都是一樣顏色

黑色條紋疊上去的部分看起來比較暗，而白色的部分看起來比較亮的錯覺。

沒有遮住的部分顏色一樣，但看起來明暗度還是有差異。

色彩恆常性

大腦的視覺會根據照明及周圍的顏色做出白平衡
讓感知到的顏色不會有變化

◯ 不紅看起來卻是紅色

照片的草莓不是紅色而是灰色,但因為色彩恆常性的影響,看起來就像紅色。

大腦的視覺具有稱之為色彩恆常性的特性,即使環境光線變化,感知到的顏色也不會改變。

◯ 即使不知道原本的顏色,也會有作用

你可能認為人們是因為知道物體原本的顏色,所以看起來才會像那個顏色,但色彩恆常性是即便事前不知道「草莓是紅色」也會發揮效用。上圖第二個杯子顏色看起來像紅色,而下面的杯子看起來像黃色,這和事前是否有得到資訊毫無關係。

環境光錯覺

因為周邊光線造成顏色看起來不一樣的錯覺
照片或插圖較難發揮色彩恆常性

◯ 金色與藍色洋裝

凱特琳‧馬克尼在網路上傳了一張洋裝照片,有人說是「白色和金色」,有人說是「藍色和黑色」,一時間蔚為話題。
在網路上約有 3 成的人誤認為「白色和金色」,實際上這件洋裝是「藍色和黑色」。
在無法得知實際環境光的照片或插圖上,色彩恆常性無法發揮效用,會造成錯覺。

◯ 色彩因環境光而產生變化

相同顏色

暗處　　　　　　亮處

色彩會隨著環境光有很大的變化。
如果大腦想像的環境光是暗的,那看起來就會像「白色和金色」。
如果照片和插圖只呈現一部分,色彩恆常性會失效,容易產生錯覺。

棋盤陰影錯覺

A 與 B 顏色完全一樣，但是 B 看起來比較明亮的錯覺構圖
因為在陰影處，大腦會認為實際上應該是明亮

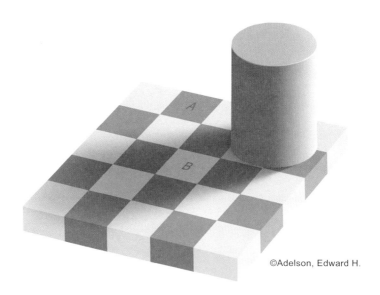

©Adelson, Edward H.

棋盤陰影錯覺是因為色彩恆常性而產生的錯覺效應。
大腦會認知「陰影中的明亮色」，如果周圍的資訊不消除，那錯覺就
不會消失。

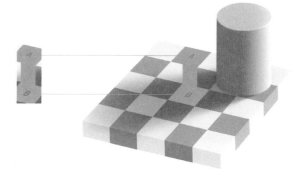

058

埃倫斯坦錯覺

前端集中處看起來比周圍背景明亮的錯覺

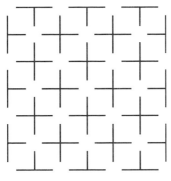

交叉點的空隙部分看起來像明亮的圓形

中心點看起來比較亮　　　　　用線圈起來效果就會消失

重點是線的前端須集中於一處，如果用線圈起來，埃倫斯坦錯覺效應就會消失。

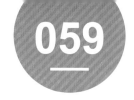

霓虹色彩擴散效應

黑色十字線中心處放入高彩度的顏色，
看起來會像圓形或菱形並發光的錯覺

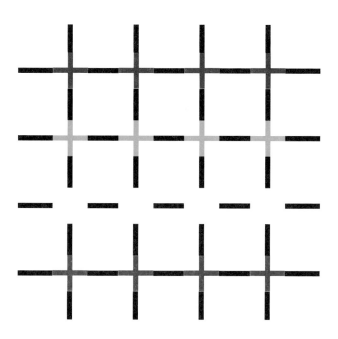

埃倫斯坦錯覺的交叉部位放入高彩度的顏色，中心處看起來會變得明亮，並會浮現圓形或菱形的形狀。

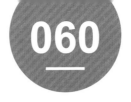

060

弗雷澤錯覺

詹姆斯・弗雷澤發現的錯覺效應
在圓形加上斜線，看起來就會像是螺旋狀漩渦

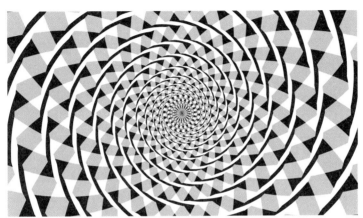

正圓形的周圍加入花色底圖，看起來像螺旋狀的漩渦

因為錯覺效應，線條看起來是歪的，就會有漩渦的感覺，如果把背景
消除，就會發現其實是正圓形。

馬赫帶效應

漸層有大幅落差時，
看起來會出現實際上不存在的亮色／暗色線條

不論是純白色（純黑色），交界處看起來都會有線

如果層次變化較為緩和，就不太會產生馬赫帶效應。
利用漸層區隔照片時，最好注意不要使馬赫帶錯覺造成線條太醒目。

062

梭羅錯覺

梭羅發現即使是全部都平行的水平線，
只要加上斜線就會有往反方向傾斜的錯覺

所有線條都是水平線，但加上斜線看起來就有傾斜感。

○ 斜線角度不同，斜度也有變化

隨著斜線角度不同，斜度的感覺也有變化。

卡尼莎三角形錯覺

因為周圍圖形形狀,而看到實際上不存在的三角形的錯覺效應
浮出的形狀看起來比背景還要明亮,但實際上跟周圍的顏色一樣

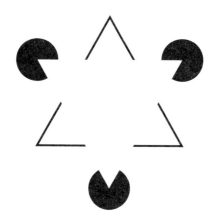

◌ 大腦補足不存在的部分

大腦自動補足不存在的邊界,所以原本應該沒有的線條也很明顯地浮
現,可以清楚的看出文字。

064

赫曼方格錯覺

正方形格子狀並排時，在交叉點的部分會有灰點閃現的錯覺
閃現的地方會不斷改變，
出現的灰點也會隨著正方形顏色而有所變化

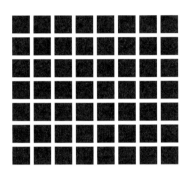

◯ 赫曼方格錯覺的處理方式

只要把間隔拉開、避免直線，就可以防止赫曼方格錯覺發生。
網格狀設計之類四個邊角整齊排列的排版方式，為了避免產生赫曼方
格錯覺，可以加大空隙空間。

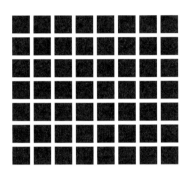

繆氏錯覺

繆勒・萊耶發表的知名錯覺效應
線的兩端加上方向箭頭，長短看起來就會有差異

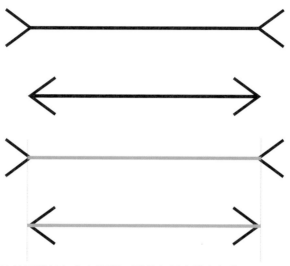

相同長度的線兩端加上方向箭頭，看起來長度就會有差異。
往外側擴張，看起來就會比實際長度還要長。

○ 假睫毛讓眼睛看起來變大的理由

化妝或假睫毛也是藉由繆氏錯覺的效果，讓眼睛看起來比較大。

菲克錯覺

大小相同的長方形，縱向擺放看起來會比較長的錯覺

雖然橫向擺放的長方形與縱向的一樣長，但是縱向的看起來比較長。

上圖中，哪個圖案的橫線和縱線一樣長？
正確答案是最左邊的圖案，但視覺上看起來卻是縱線比較長。

雙色錯覺

長方形使用雙色配色，縱向配色方式看起來比較長的錯覺

使用 2 種顏色的雙色配色，縱向比橫向看起來還要長。

◌ 時尚服飾運用實例

經常運用於時尚設計

068

德勃夫大小錯覺

隨著圓形底圖尺寸不同，中間的圖形大小也會不一樣的錯覺
留白愈大，裡面的圖形感覺上就愈小

兩張圖中間的圓形圖案都一樣大，但是底圖圓形較小的左圖看起來比較大。
所以想要東西看起來比較大，留白少一點效果較好。

○ 放在大盤子上，東西看起來比較少

光是改變盛放料理的盤子大小，內容物多寡的印象就會隨之不同。
大盤子雖然比較有高級感，但是感覺分量比較少。

艾賓浩斯錯覺

隨著包圍圖形的大小，中心的圖案大小也會有變化的錯覺

兩張圖片中間的圓形都一樣大，但是被大圓形包圍的左圖，看起來卻比較小。

希望東西看起來比較大的時候，可以在周圍配置比較小的東西；而想要東西看起來比較小的時候，就在周圍配置大的東西，可以改變感覺。

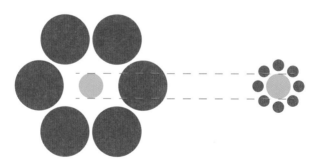

兩者同樣大小

龐佐錯覺

2 條平行線背景加上有景深感覺的收束線，
上面的線條看起來會比較長的錯覺

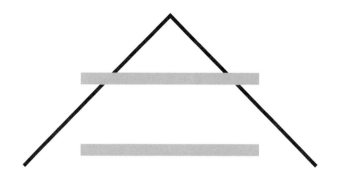

龐佐錯覺是義大利心理學家馬利歐‧龐佐提出的錯覺。
人們在認知物體大小或長度時，會依照背景資訊做為判斷的基準，有
景深的背景就會誤認為比實際的長度來得長。

上圖所有的紅線都是等長，但是如果放在有景深的背景中，因為遠近
感就會讓人覺得前面的線條看起來比較短。
在有景深的照片上要讓東西看起來一樣大，就要把龐佐錯覺考量進去，
將靠近前面的部分稍微調整得長一些，這樣看起來才會一樣大。

視錯覺

線條等距離排列與留白較多的排列，
相較之下留白的線看起來比較長

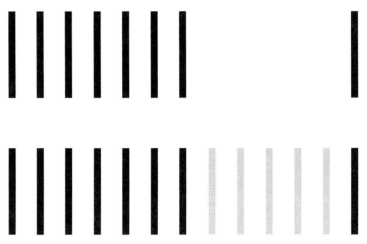

有空間感的線條看起來比緊密排列的還要長，數值上的距離感和視覺
上的距離感錯亂了。

排版時如果有一半的空間看起來像留白，也就是設計上資訊量比較少
的部分，看起來會比較狹窄，所以要把留白空間稍微放寬一點，看起
來才會剛好是一半一半。

荷姆霍茲正方形錯覺

不論是橫條紋或直條紋都是相同尺寸，
但是直條紋排列面積看起來比較寬

如果把四個角落連起來變成正方形就會很清楚，但沒有框線很難看得
出來是相同尺寸。

分割距離錯覺

上方看起來距離比較寬的錯覺
大多會為了平衡把下方調大

雖然左圖的橫線位於正中間,但是視覺上是右圖看起來比較居中

◯ 分割距離錯覺視覺調整實例

參照:Google Chrome

游標上方的空白處看起來比較大,所以就特別把下方的空白處加大,
讓游標看起來在正中間。

8EHS 8EHS

字體要看起來有對稱,避免上方看起來比較大,就要將下方的要素擴
大,中心點稍微往上移,進行視覺微調。

074

賈斯特羅錯覺

扇形圖交錯排列時會出現的錯覺

如同上圖所示，將扇形圖交錯排列稱之為賈斯特羅圖。雖然上下兩個圖形完全相同，但是下方的看起來曲線比較長也比較大。

◌ 以哪個部分比較很重要

拿不同的部位來互相比較，會因為圖形差異引起錯覺。圓弧的角度或邊角位置較容易比較，就不會產生錯覺。

075

火山口錯覺

同一張照片只是改變方向，
原本看起來是凹進去的地方，卻變得像是凸出來的錯覺

上圖照片只是經過 180 度的轉向，就出現了凹凸逆轉的錯覺。
受到光線在上，陰影在下的先入為主觀念影響，就會把凹陷的部位誤
認為凸起。

有陰影設計的插圖或圖標，也會發生火山口錯覺。
使用投影陰影（drop shadow）效果時，陰影朝下比較能避免火山口
錯覺。

斜塔錯覺

將 2 張斜塔照片並排擺放，
靠近傾斜方的那張看起來會比較斜的錯覺

色彩同化網格錯覺

在黑白照片中加入 5 種顏色的網格，
看起來宛若彩色照片的錯覺

Photo from LGM by Manuel Schmalsteig CC-BY-2.0

上面 4 張照片都是黑白照，但加入 5 色的網格，就會被誤認為彩色照片。

色彩同化網格錯覺不侷限於網格，也可以用條紋或網點代替。

色彩對比

色彩三要素（色相、明度、彩度）的組合搭配
會讓顏色看起來不一樣

○ 背景色讓色調改變產生不同的色相對比

顏色相同的商品因為背景色不同，視覺上會呈現出不一樣的色調。
色調會因此被誤認，所以商品照片的背景色要特別注意。

○ 色相對比

左邊 2 個圓圈中間的圖案顏色相同，右邊 2 個也是，
但因為外圍顏色不同，看起來色調就不一樣。

○ 明度對比

外圍顏色較暗，中間看起來就比較亮

○ 彩度對比

外圍彩度低，中間看起來就比較鮮豔

CHAPTER

04

色彩效應

顏色具有影響心靈的力量。
顏色不只可以改變印象
對五感也有很強烈的作用。

前進色與後退色

顏色會造成距離感不同的色彩效應
暖色及亮色感覺距離較近，冷色及暗色感覺較遠

○ 室內設計運用實例

壁紙、窗簾用後退色，可以讓房間感覺比較大。

○ 不同顏色的距離感

前進色是「暖色」和「亮色」，
後退色是「冷色」和「暗色」。

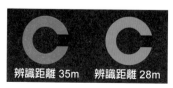

辨識距離 35m　　辨識距離 28m

東京工業大學塚田敢博士進行的實驗
參照《色彩美學》（塚田敢）

用紅色及藍色的 C 字視力表來進
行視力檢查，紅色的可辨識距離為
35m，而藍色要放到 28m 才能夠被
辨識。

膨脹色與收縮色

亮度會造成大小不同的色彩效應
亮色看起來會比暗色來得大

○ 時尚設計運用實例

穿上收縮色洋裝會顯瘦。

○ 顏色讓大小感覺不同

膨脹色是「亮色」，
收縮色是「暗色」。

○ 圍棋運用實例

白子的直徑小 0.3mm ，厚度少 0.6mm

圍棋正式的棋子考量到顏色造成大
小的差異，所以膨脹色的白子做得
比收縮色的黑子來得小。

暖色與冷色

如同字面所示，會影響體感溫度的冷暖
在副交感神經的作用下，紅色會覺得暖，藍色會覺得冷

◯ 顏色造成體感溫度不同

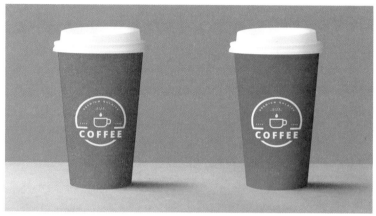

暖色與冷色的杯子，暖色杯子拿起來比較溫暖的感覺。

◯ 暖色與冷色

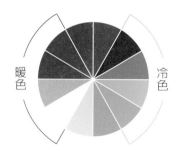

紅色、黃色等波長較長的顏色是暖色，而波長較短的藍色、淺藍色屬於冷色。
而綠色、粉紅色不是暖色也不是冷色，是感覺不到溫度的中性色。

110

厚重色與輕巧色

明度會造成重量感受不同的色彩效應
暗色比亮色感覺更重

○ 顏色的輕重感不同

以白色與黑色的箱子來說,明度低的黑色箱子感覺比較重。
希望有厚重感的設計,使用明度較低的顏色較有效果。

○ 白色的紙箱減輕工作人員的負擔

白色的紙箱可以減輕體感重量,所以有不少公司都改用白色的容器或紙箱。
(搬家公司的紙箱、工廠的物料容器等)

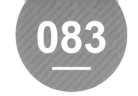

顏色的味覺意象

不同顏色會聯想到不同的味道
會產生聯想是因為食材顏色的強烈印象所致

○ 從顏色聯想味道的實例

甜味　●

苦味　●●●

辣味　●●●

酸味　●

鹹味　○

鮮味　●●

設計時採用具有味覺意象的顏色，容易讓人聯想到味道。
容易因顏色而回想起的是**熟悉的食物口味**。

○ 配合味覺意象的包裝

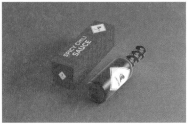

商品的外包裝等想要以顏色來強調味道時，要配合食材的意象色來設
計，避免印象悖離。

味覺意象與顏色的差異

顏色與味道與自己想像中大相逕庭，就很難感受到美味
在遮住眼睛或黑暗的狀態下進食，不容易感到滿足

◌ 意象顏色與食品顏色不同，味覺也會改變

意象中的顏色與食品的顏色有很大的差異，不只會感受不到美味，甚
至還會覺得難吃。

矇住眼睛吃馬鈴薯，有人會回答是「蘋果」或「柿子」，味覺與視覺
是互相依存，視覺和色調對味覺有很大的影響。

◌ 使用色素的理由

食品的顏色影響味覺和食欲的程度超乎想像的大，因此很多食品使用
人工色素。

色素具有強調食物意象，增進食欲的效果。

食品與互補色的搭配

色環中相對位置的顏色互相搭配的方式
也適用於食品上

○ 使用互補色更能突顯食物

使用互補色能夠讓彼此的顏色更加鮮明。
當然在料理盛盤的時候，器皿使用互補色也很有效果。

○ 什麼是互補色？

色環相對位置的顏色就稱為互補色。
這種配色組合可以積極的運用在各種
設計上。
雖然互補色是很好的組合，但高彩度
的組合產生光暈會對眼睛造成負擔，
也要特別注意。

音調的顏色

從聽覺刺激可以感知到顏色,稱為連帶色覺
這種個人差異很大的感覺,稱為聯覺或感性知覺

Do　ᵇRe　Re　ᵇMi　Mi　Fa　ᵇSol　Sol　La　ᵇSi　Si

連帶色覺與受到常規影響的心理效應不同,雖然個人差異很大,但是
能從聲音聯想到顏色的人,大多對於聲音與顏色會有很明確的連結。

· 和聲成分愈多,彩度會上升,明度會下降
· 高音愈高,明度會上升

很多人也容易聯想到高音調是亮色,低音調是暗色。

◯ 音樂的顏色意象

激烈、活潑、開朗　　　悲傷、沉靜、安穩　　　黑暗、樸素、嚴肅、厚重

暖色系或彩度高的顏色給人快節奏、熱鬧的印象;而冷色系則是安靜
沉穩的氛圍。

087

顏色對於嗅覺的影響

與味覺一樣，商品的顏色強烈影響嗅覺意象

○ 香水藉由液體的顏色或包裝顏色，來讓人想像香味

香水或芳香劑即便是透明無色，「瓶身顏色」「標籤顏色」「外包裝顏色」等都會左右香味的印象。

如果著色與意象相同，可以提高香氣的效果。

○ 顏色影響嗅覺

· 有視覺資訊，嗅覺就會變敏銳
· 視覺資訊與顏色匹配，則會強烈感受到香氣

實際上相較於在矇住雙眼的狀態下聞味道，眼睛看著氣味的產生來源一邊嗅聞，更能正確的感知「香味」與「風味」。

○ 顏色的香味意象

| 無香料 | 花香調 | 柑橘系 | 果香調 | 清爽系 | 自然系 |

嗅覺意象與顏色不同

香味意象與顏色產生差異時，判斷速度和正確回答率都會下降

◯ 調查顏色與香味的關係對認知影響之實驗

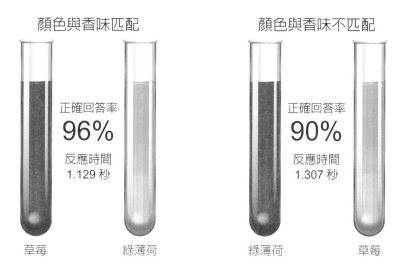

香味如果有搭配適當的顏色，判斷氣味的時間較短，也提高聞嗅的準確度。

◯ 意象色與香氣一致，效果加倍

例如檸檬味的香水是藍色的話會產生違和感，感覺檸檬香氣都變淡了。香氛類的商品在外包裝上要與意象一致，更能提高香味效果。

CHAPTER

05

排版

排版的功能是傳遞資訊，而如何識別資訊的規則至關重要。
了解大腦如何判斷資訊，就能做出傳達效果好的設計。

接近法則

人們會將接近的東西歸類為同一個群組
調整距離可以改變訊息間關聯性的強度

○ 利用接近法則群組化

接近法則是藉由拉近相關元素,來達到整合資訊的效用。
不用變更文字的大小或顏色,單靠距離關係就可以進行分類。

○ 以接近法則整理資訊,設計出秒懂的版面

左圖的價目表因為關聯性高的資訊沒有互相靠近,需要花時間連結文
字與圖片,也容易被誤認。
只是讓圖片與文字靠近,跟其他飲品的距離拉開,圖片和文字群組化,
成為能夠秒懂的版面。

對齊法則

排列整齊可以讓視線的走向更順暢
打造更好閱讀的版面

○ 透過對齊調整視線走向

沿著基準線對齊排列,可以將資訊做適當整理,讓視線走向更順暢。
對齊也是給人整齊的印象不可或缺的要素。

○ 沿著無形的線配置的漂亮版面

將橫向與縱向對齊一邊也具有對齊法則的功能,但是如右圖一樣,將
菜單中品名與價格之間的刪節號長度加長,讓左右都能對齊,看起來
就是很平衡的版面。

重複法則

同樣形狀的東西反覆使用
就會被認為是同一群組

○ 藉由重複群組化

相同元素重複利用會產生連貫性，成為方便使用者閱讀且不會感到混亂的版面。

重複法則在同一頁中反覆使用，具有鞏固意象記憶的效果。

○ 重複使用相同設計，讓規則明確化

大標題	大標題
情に棹させば流される。智に働けば角が立つ。どこへ越しても住みにくいと悟った時、詩が生れて、画が出来る。とかくに人の世は住みにくい。意地を通せば窮屈だ。	情に棹させば流される。智に働けば角が立つ。どこへ越しても住みにくいと悟った時、詩が生れて、画が出来る。とかくに人の世は住みにくい。意地を通せば窮屈だ。
▌小標題	▌小標題
情に棹させば流される。智に働けば角が立つ。どこへ越しても住みにくいと悟った時、詩が生れて、画が出来る。とかくに人の世は住みにくい。意地を通せば窮屈だ。	情に棹させば流される。智に働けば角が立つ。どこへ越しても住みにくいと悟った時、詩が生れて、画が出来る。とかくに人の世は住みにくい。意地を通せば窮屈だ。
小標題	▌小標題
情に棹させば流される。智に働けば角が立つ。どこへ越しても住みにくいと悟った時、詩が生れて、画が出来る。とかくに人の世は住みにくい。意地を通せば窮屈だ。	情に棹させば流される。智に働けば角が立つ。どこへ越しても住みにくいと悟った時、詩が生れて、画が出来る。とかくに人の世は住みにくい。意地を通せば窮屈だ。

重複使用同樣的設計可以群組化，方便直觀了解哪些資訊屬於相同層級。

對比法則

與周圍的差異愈大，強調效果愈顯著

○ 利用對比來突顯

對比是將文字放大，或是在想引人注目的地方標上顏色來強調。

不只是要強調想要引人注意的地方，其他的也要減少裝飾製造反差，才能更加集中視線。

○ 不能強調所有訊息

 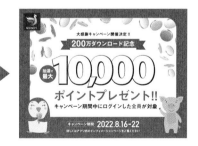

認為所有內容都很重要，所以全部資訊都強調，這樣反而全部都變得不顯眼。

對比要與其他元素有強弱之分才能發揮功效，所以**一定要先決定資訊的優先度**。

連續法則

連續的形狀容易被視為同一群組

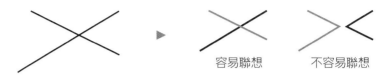

容易聯想　　　　不容易聯想

具有連續性的東西會被視為一個群組，分散的東西比較難被認定有關聯。

○ 利用連續法則讓關聯性更明確的實例

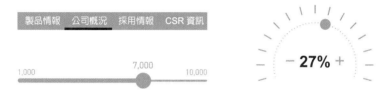

選單及指示欄等使用連續法則，即使顏色和大小有差異，也能立即了解是有相關性的資訊。

○ 連續法則告知捲軸的方向

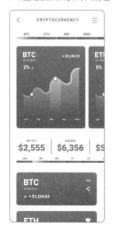

在智慧型手機長條形的螢幕上採用橫式捲軸介面，可以利用連續法則讓使用者直觀了解如何操作。

如果看不到連續的部分，就無法認知到橫向有連結，所以放一小部分的圖示，就具有可以橫向捲動的認知。

相似法則

顏色、形狀、大小相似會被視為同一群組

◯ 利用相似法則群組化

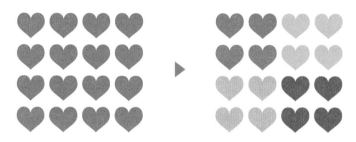

改變顏色就可以將相似性的分在同一群組。這種相似法則群組化，除了顏色之外，形狀或大小也很有效。

◯ 相同設計讓群組化更明確

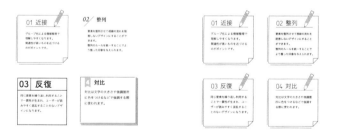

如左圖有各種不同版型的設計，會被判斷為所有群組毫無關聯。
彙整同一階層、同一列資訊的時候，要有意識的使用相似法則，使用統一的版型設計，讓資訊之間的關聯性快速地被理解。

封閉法則

資訊不完整的部分
大腦會將其完成並辨識

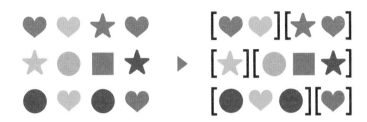

○ 缺少的部分補齊並辨識

視為 4 組

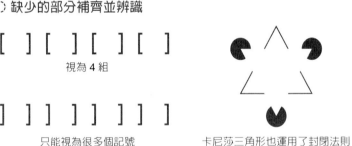

只能視為很多個記號

卡尼莎三角形也運用了封閉法則

○ 封閉法則能讓設計更簡潔

藉由封閉法則，即使用最少的元素也能表現出物件。
如同上圖的圖標，雖然並不完整，卻沒有違和感，也能辨認出物件的
外形，正因為如此可以化繁為簡。

共同命運法則

同時活動或朝同一方向移動的物體
會被視為同一群組

共同命運法則比接近法則及相似法則作用更強

即使在接近法則、相似法則下被視為同一群組，但是遇到共同命運法則，仍以後者為優先，移動的東西會被視為同一群組。
不過如果缺少方向、頻率、速度、時機點等共同的移動要素，那也很難被認為是同一群組。

一起移動的群組化

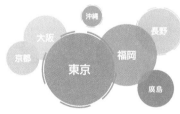

目標對象閃動

當需要配置多個元素時，版面上較難表現出群組化，但是可以利用有相同行為的條件，使其立即被認定「一起移動的東西是同一群組」。

只有地圖和標示地點會移動

相反的，當下沒有移動的就會立刻被理解為是另一個群組。
例如捲動地圖的時候，地圖和標示地點會同時移動，這樣就會讓人直觀的了解地圖和標示地點是同一群組，而選單和按鈕是另一群組。
地圖與標示地點都沒有移動時，就可知道兩者處於不連動狀態。

127

面積法則

當圖形重疊時
面積小的會被視為在上方

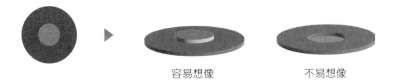

容易想像　　　　不易想像

○ 面積大小會改變「底圖」與「上圖」的關係

圓形看起來在前方　正方形看起來在前方

即使圖形形狀改變，面積小的看起來會在前面這一點不會變。
不過有時候顏色不同，距離感還是會不一樣。
（P108）

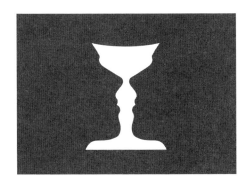

看起來像兩個面對面的人臉，也像花瓶的「魯賓的花瓶」一圖，如果將「底圖」的黑色部分面積加大，花瓶的部分就容易被視為「上圖」。

對稱法則

有對稱的東西會被視為是同一群組
也容易會被認定互有關聯

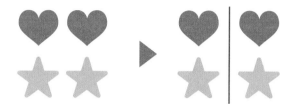

○ 利用對稱配置，便於區分左右群組和關聯性

呈現出發地與目的地時，使用
對稱的排版方式，能夠明確的
傳達「航班群組」「出發地與
目的地的關係」。
聊天軟體並不是純粹的左右對
稱，而是將自己和對方的發言
分為左右配置，容易在視覺上
表現對話的關係。

○ 對稱可呈現平衡的美感

對稱會讓人覺得漂亮，是因為平衡的緣故。
即使不是嚴格的左右對稱，只要左右有平衡，也會給人對稱的感覺。

指意

將用途簡明的傳達給使用者
使其具有直觀特徵,第一次看到也可以使用無礙

○ 利用設計傳達正確用途

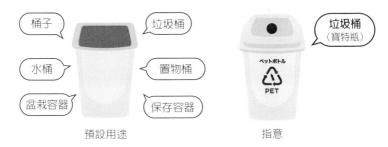

物品與人的關係有各種可能性,這種關係稱之為預設用途。而將適切
傳達預設用途方向所做的設計,稱之為指意。

○ 可直觀操作的形狀方便動作

能夠按壓的地方加上層次或陰影以呈現立體感,可以傳達「可按壓」
的訊息。
要導入以往沒有的新事物,設計時就要有意識考量到指意,讓使用者
第一次看到就能自然操作。

雅各布法則

行動來自經驗法則
以熟知的規則製作，第一次使用就能上手

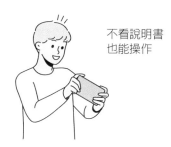

不看說明書
也能操作

設計使用者介面時，不要全然原創，而是要參酌其他軟體共通之處，讓即使是第一次使用軟體的人，也能流暢的操作。

iPhone 剛問世的時候，由於當時使用者還不習慣觸控操作，考量指意而採用擬物化設計。不過現在使用者已經習慣觸控螢幕，所以就去掉裝飾採用扁平設計。

○ 即使不知道原意，也能根據過去的經驗了解

面對不知道原意的象徵圖示，也能從過去的經驗法則中了解圖標的涵義。例如看到「磁碟片」或「話筒」圖標，即使是沒看過原本實物的孩子，只要是習慣數位設備，就會知道是「存檔」或「電話」的功能。

○ 不要標新立異，使用慣用設計

使用慣用設計可以省去學習及思考使用方法的精力與時間，能更順暢無壓力的使用。

反過來說，添加了不必要資訊的嶄新設計或使用者介面，可能會淪為難用、不好懂的設計。

例如網頁的連結都是藍色字體，如果使用紅色或綠色，反而失去了告知此為連結的意義。

<u>藍色文字且有下底線，可讓人理解為按下去之後即連結網頁。</u>

原型理論與模範理論

人在對物體和想法進行分類時
會根據典型、相似性和經驗來決定分類

○ 網站的分類與階層

購物網站有各種的分類選單，如商品分類或企業官網的選單等。
在使用分類時，人們會**根據典型或相似性來推測**，所以採取多數網站
使用的既定選單，可以流暢的誘導到目的地頁面。

○ 使用者行為比定義重要

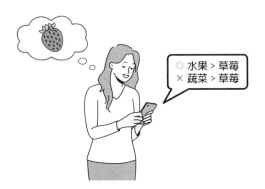

分類時不一定要全部遵守定義，**一般而言容易聯想到的分類**，反而方
便使用者搜尋。
例如草莓、西瓜在植物分類學上是屬於「蔬菜」類，但是通常超市會
擺放於「水果」類。
要遵循嚴格的定義來分類，還是以餐桌上的利用型態來分類，端視是
為誰設計。

韋伯定律

感覺會隨著受刺激的對數比例而不同

○ 刺激量的標準不同感受也有所差異

有點重

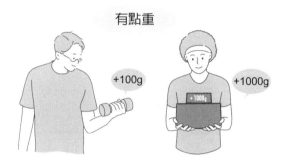

+100g

+1000g

想要與 1Kg 加 100g 時有同樣的刺激，在 10kg 的狀況下要加 1000g

根據韋伯的實驗，手持重量追加時的感受變化，可感知的重量**與基礎刺激量有比例關係**。

在拿取 1kg 重量的狀態下，加 100g 就會覺得變重；而拿取 10kg 的重量，想要獲得相同的刺激程度，並不是加 100g，而是要加 1000g 才行。

○ 變化的表現根據場合來思考比例

人的感覺基準值，有些人很遲鈍，有些人很敏感。

想要呈現出變化並沒有絕對值，將變化的比例考量進去，才能做出可清楚傳達變化且易懂的使用者介面。

費茲定律

選擇的速度由大小及距離決定

$$T=a+b \log_2 (1+D/W)$$

以點擊或按壓方式做選擇的時候，目標的**大小和距離**，會讓選擇的時間產生變化。

想要做出能快速選擇的使用者介面，就要將可能的目標選項放大，並拉近距離。

○ 擴大有效範圍可加速選擇

詳情請洽
有效範圍小

點擊的有效範圍要比實際外觀還要大，稍有偏差一樣能有反應，可以按得更快。

詳情請洽
有效範圍大

有效範圍太大，可能會誤觸鄰近的其他選項，所以要花點心思確保足夠的留白。

○ 縮短到按鈕的距離

智慧型手機將選單按鈕配置於畫面下方，距離拇指較近，可以迅速的翻頁。

操作滑鼠時按右鍵後游標旁會出現選單，是為了縮短移動時間，達到可快速按壓目的。操作方法不同，縮短距離也要採用不一樣的設計。

多爾蒂閾值

系統回應的速度超過 0.4 秒
使用者的反應速度及轉換率將顯著下降

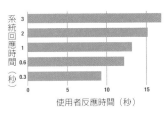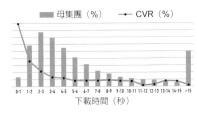

資料來源：gugel.medium.com　abtasty.com　uxdaystokyo.com

電腦下載的時間增加，會妨礙使用者進行下一個動作，造成轉換率大幅減少。

些微 0.1 秒的延遲也會有巨大的影響，所以網站或 APP 的顯示必須要輕量化、高速化。

○ 需耗時的時候要放入加載標示

游標變成旋轉式

下載中

剩餘 3 分鐘

可視化的進度條

按下下載或購買的按鈕，會有好幾秒以上畫面上沒有任何變化，會給使用者帶來壓力。

短時間內無法處理完成時，要將處理中的狀態以視覺化呈現，讓使用者可以無壓力的等待。

呈現進度狀況的進度條是將進度狀況可視化，讓使用者安心等待，防止跳離頁面，所以在需下載時間較久的時候很適用。

古騰堡圖表

視線移動的方向是由左到右，由左上到右下

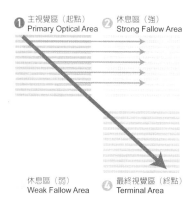

❶ 主視覺區（起點）
Primary Optical Area

❷ 休息區（強）
Strong Fallow Area

休息區（弱）
Weak Fallow Area

❹ 最終視覺區（終點）
Terminal Area

古騰堡圖表將視線誘導的強度分為4個區塊。

視線最初會從左上方開始，不斷水平移動的同時往右下方移動。

右上及左下是休息區，如果沒有特殊的標示不會特別注意。左下方的區塊不適合配置重要的資訊，比較適合放補充資訊或是不用太醒目的注意事項。

◌ 想像視線走向來配置資訊內容

重要的資訊或想要引人注意的資訊要放在左上方區塊，中間部分則是為了引起使用者興趣，之後在終點右下方區塊放置 CTA 按鈕等促使其行動的資訊，這就是有效果且方便閱讀的版面。

◌ 視線模式會隨著配置元素而改變

包含後面章節所介紹的視線模式，視線誘導的法則是全面性的，並不是非得按照某種模式進行。因此隨著配置元素的不同，視線的走向也會不一樣。

若資訊量平均，視線會往右下走；但要是出現標題等分界，那視線的走向會被改變，休息區就會變小。

Z 字法則

Z 字型的視線模式

Z 字型模式是適用於傳單、橫幅式廣告等必須在一個頁面中呈現所有資訊的版面,或是有很多元素混合其中的版面。

初次使用的介面、陌生的版面多會使用 Z 字法則排版,所以如果不知道該用什麼方法,建議可以使用 Z 字法則的視線走向。

○ Z 字走向的版面

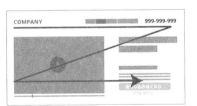

採用 Z 字法則的排版,要有意識的去配置被讀取的順序。如左圖先放了 CTA 按鈕,恐怕會阻礙 Z 字模式的走向。

○ 每個區塊都要讀取時,也可用 Z 字模式

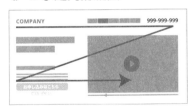

Z 字法則不只適用於整體,個別的內容也能發揮作用。

橫寫的狀況下,可以**由很多個 Z 字模式所組成**,方便閱讀。

F 字法則

F 字形的視線模式

©Google 檢索

F 字模式適用於網站手機版介面。**此為適合略讀的模式**,可以只看大小標題,有興趣的地方再往右側移動。

這種排版方式由於容易點擊所需要的資訊,所以適用於可選取必要資訊的瀏覽畫面,或是文章量很多的網站。

◌ F 字模式可有效防止離開

沒有固定的 CTA

有固定的 CTA

F 字法則的走向是**愈往下方移動,離開率就會變高**,所以除了視線終點之外,採用固定型的追蹤條,配置提供重要資訊或促使採取行動(**CTA**)的按鈕也有效果。

不過經常出現則會造成顯示區域變得狹小,會有妨礙內容閱讀的缺點,所以要在注意均衡的同時做視線誘導。

N 字法則

N 字形的視線模式

N 字形模式適用於直書的版面，或是從右邊開始翻頁的書籍、雜誌。

橫書的時候視線會比較傾向 Z 字或 F 字的方向移動，但是直書時大多比較適合 N 字模式。所以在編排直書的內容時，請使用 N 字法則。

◌ N 字模式加強起始的視線誘導

如同由左上開始的 Z 或 F 字，因為視線集中力最強，所以一開始視線會飄到左上方。

為了要讓最初的視線來到右上方，需**強調右上方的元素**，讓大腦可以順暢的按照 N 字模式移動。

N 字模式主要用於直書，但也適用於以視覺為主、文字內容較少的雜誌。

這個時候也是要強調右上方，抓住最初的視點，就能順暢的進行 N 字模式。

COLUMN

\ 不准用！/
濫用心理學的設計

心理學很適合運用於廣告上，所以扭曲消費者的認知，使其改變行為的手法經常被使用。設計師和行銷人員操縱消費者的心理，以達到提升業績的目的，這不就是心理學的濫用嗎？

將心理學用於設計上，最大的禁忌就是「**因為虛假引起認知偏差的行為**」和「**違法的行為**」。

下面就介紹一些大家不覺得是濫用，卻踩了紅線的心理效應設計。

◯ 因虛假引起認知偏差的行為

 S尺寸 / 剩餘 1 件
¥9,800　[加入購物車]

 M尺寸 / 剩餘 1 件
¥9,800　[加入購物車]

住宿方案
スーペリアキングルーム　豪華ディナー＆朝食ブッフェ
[ポイント 20 倍]　[食事付き]
2023 年 9 月 12 日 1 部屋　大人 2 名
チェックイン｜15:30～　チェックアウト｜～10:00
宿泊料金 **62,570** 円　[予約する]
現在有 12 人正在閱覽此方案

使用虛榮效應和截止日期效應，藉由使用期間和數量的稀少引發焦慮，是增加銷售的有效方法。

但是庫存明很多卻標示「剩餘 1 件」，想要引起從眾效應而隨機標示為有 12 人正在瀏覽，這都是**以虛假資訊進行人為操縱的惡質手法**。

◯ 讓使用者誤解的行為

推薦選配
☑ 申請產品保固（月費 480 圓）
☑ 申請優質支援服務（月費 390 圓）
☑ 申請遺失、竊盜保險（月費 500 圓）
※不需要選配者請勿勾選

 庫存稀少
¥129,000　[加入購物車]

 庫存稀少
¥164,000　[加入購物車]

利用預設值效應或是打定主意消費者會漏看，而做出「把不需要的選項先勾選起來」的設計；或是庫存明明還有 10 個，卻以「庫存稀少」這種很曖昧的標示呈現，**企圖使消費者誤解**。

◯ 違反贈品標示法

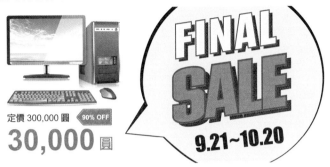

實際售價就是 3 萬圓，卻使用錨定效應，將定價訂為 30 萬圓，然後常態性的以打 1 折的方式銷售，或是進行「期間限定折扣」，然後等折扣期結束，隔天又開始另一檔折扣。這種利益的誤解會遭受到行政處分。

◯ 違反藥機法

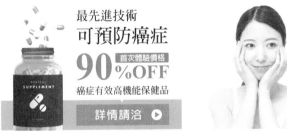

日本藥機法有關**沒有受到認證的產品，禁止宣傳其名稱、製造方法、效能、效果或性能**。如果沒有被認定為醫藥品，而在健康食品的廣告中出現「預防癌症」，或是化妝品廣告出現「消除皺紋」是不被允許的。此外，沒有證明數據還宣示效果，也有誇大廣告之嫌，會被處罰。

◯ 請在遵循規定及道德的規範下運用心理效應

當然除了要遵守規定之外，欺騙消費者也會失去信賴。做生意想要長長久久，就不能以眼前的利益為主，建議站在消費者的立場，使用不會損害信任的方式。請在遵循規定及道德的規範下運用心理效應。

參考文獻

快思慢想　丹尼爾 · 康納曼

影響力　羅伯特 · 席爾迪尼

誰說人是理性的！　丹 · 艾瑞利

設計的心理學　唐納 · 諾曼

「讓你買」的心理學　打動消費者的設計技法 61　中村和正

設計的法則　威廉 · 立德威，克莉汀娜 · 荷登，吉兒 · 巴特勒

失敗的力量　馬修 · 席德

暗黑手法 欺騙使用者的心與行動的設計　仲野佑希

使用者介面設計心理學第 2 版──給 Web 及 APP 帶來新觀點的 100 個方針　蘇珊 · 威辛克

UX 設計法則－最佳的產品及服務心理學　Jon Yabionski

現代廣告心理技術 101　德魯 · 惠特曼

心理學視覺百科：從基礎到研究最前線　越致啓太

情報正確選擇的認知偏差試點　情報文化研究所

人性的弱點　戴爾 · 卡內基

P26

https://academic.oup.com/scan/article/1/2/95/2362814
Dean Mobbs; Nikolaus Weiskopf; Hakwan C. Lau; Eric Featherstone: Ray J. Dolan;
Chris D. Frith. (2006). "The Kuleshov Effect: The influence of contextual framing on
emotional attributions Social Cognitive and Affective Neuroscience. 1: 95-106.

P27

Charpentier, A. (1891). "Analyse expérimentale: De quelques éléments de la
sensation de poids [Experimental study of some aspects of weight perception]".
Archieves de Physiologie Normales et Pathologiques 3: 122-135.

P28

Brownlow, S. (1992). "Seeing is believing: Facial appearance, credibility, and attitude
change. "Journal of Nonverbal Behavior, 16, 101-115.

P29

Thorstein Veblen. (1994). "The Theory of the Leisure Class". Dover Publications.

P30

Thorndike, E. L. (1920). "A constant error in psychological ratings". Journal of
Applied Psychology. 4 (1): 25-29.

P33

Chris Moore., Philip J. Dunham, (1995). "Joint Attention: Its Origins and Role in
Development". Psychology Press.

P34

橋本由里, 宇津木成介. " 人的視線與箭頭記號的視覺警告 " 人體工學 .41(6) 2005.337-
344.

P37

H. Leibenstein. "Bandwagon, Snob, and Veblen Effects in the Theory of Consumers'
Demand Get access Arrow". The Quarterly Journal of Economics, 64, Issue
2,(1950),183-207.

P38

Boswell, Wendy R., Boudreau, John W. (2005). "The relationship between employee
job change and job satisfaction: the honeymoon-hangover effect". Journal of Applied
Psychology. 90 (10): 90(5): 882- 92.

P39

Huber, Joel., Payne, John W., Puto, Christopher. (1982). "Adding Asymmetrically Dominated Alternatives: Violations of Regularity and the Similarity Hypothesis". Journal of Consumer Research 9 (1): 90-98.

P41

Aronson, Elliot., Linder, Darwyn. (1965-05). "Gain and loss of esteem as determinants of interpersonal attractiveness". Journal of Experimental Social Psychology. 1 (2), 156-171.

P43

H. Leibenstein. (1950). "Bandwagon, Snob, and Veblen Effects in the Theory of Consumers'Demand". The Quarterly Journal of Economics, Vol.64, No.2, 183-207.

P44

Koffka, Kurt. (1935). "Principles of Gestalt Psychology". London: Kegan Paul, Trench, Trübner & Co. 334-.

P46

Arkes, H. R., & Ayton, P. (1999). "The sunk cost and Concorde effects: Are humans less rational than lower animals? Psychological Bulletin , 125 (5), 591-600.

P47

"Harnessing the Power of Stories" Stanford University. https://womensleadership. stanford.edu/resources/voice-influence/harnessing-power-stories (参照 2022-12-26)

P48

Graduate School of Management. https://mba.globis.ac.jp/about_mba/glossary/detail-20807.html (参照 2022-12-26)

P49

Weingarten E, Chen Q, McAdams M, Yi J, Hepler J, Albarracin D. (2016). "From primed concepts to action: A meta-analysis of the behavioral effects of incidentally presented words". Psychological Bulletin. 142 (5): 472-97.

P50

Ni, Feng., Arnott, David., Gao, Shijia. (2019). "The anchoring effect in business intelligence supported decision-making". Journal of Decision Systems. 5 (2): 1001-1021.

Yasseri, Taha; Reher, Jannie (2022). "Fooled by facts: quantifying anchoring bias through a large-scale experiment". Journal of Computational Social Science. 5: 1001-1021.

P51
Erwin Ephron. (2006). "Media Planning - From Recency to Engagement". DGM Icfai Books.

P52
Zajonc, Robert B. (1968). "Attitudinal effects of mere exposure". Journal of Personality and Social Psychology, 9 (2, Pt.2): 1-27.

P53
DLTK'S Crafts for Kids. "The Story of Goldilocks and the Three Bears" https://www. ditk-teach.com/rhymes/goldilocks_story.htm (參照 2022-12-26)

P55
Kahneman, Daniel., & Tversky,Amos, (1979) "Prospect Theory: An Analysis of Decision under Risk." Econometrica, The Econometric Society, Vol.47, No.2, 263-291.

P57
Joseph C. Nunes and Xavier Dreze. (2006). "The endowed progress effect: How artificial advancement increases effort". Journal of Consumer Research. 32 (4): 504-512.

P58
Kahneman, Daniel. (1999). "Objective Happiness." In Kahneman, Daniel., Diener, Ed. and Schwarz, Norbert. (eds.). Well-Being: The Foundations of Hedonic Psychology, New York: Russel Sage.3-25.

P59
Stroop, J.R.(1935). "Studies of interference in serial verbal reactions". Journal of Experimental Psychology, 28, 643-662.

P60
Dawson LL. (1999). "When Prophecy Fails and Faith Persists: A Theoretical Overview". Nova Religio. 3 (1): 60-82.
Festinger L. (1962). "Cognitive dissonance". Scientific American. 207 (4): 93-102.

P61

Regan, Dennis T. (1971), "Effects of a favor and liking on compliance". Journal of Experimental Social Psychology, 7 (6): 627-639.

Cialdini, R.B., Vincent, J.E., Lewis, S.K., Catalan, J., Wheeler, D., Darby, B. L. (1975). "Reciprocal concessions procedure for inducing compliance: the door-in-the-face technique". Journal of Personality and Social Psychology. 31 (2): 206-215.

P62

McCarney, R., Warner, J., Iliffe, S., van Haselen, R., Griffin, M., Fisher, P. (2007). "The Hawthorne Effect: a randomised, controlled trial". BMC Med Res Methodol.

Fox, NS., Brennan, JS., Chasen, ST. (2008). "Clinical estimation of fetal weight and the Hawthorne effect". Eur. J. Obstet. Gynecol. Reprod. Biol. 141 (2): 111-114.

Feldman, Robert S., Prohaska, Thomas, (1979). "The student as Pygmalion: Effect of student expectation on the teacher". Journal of Educational Psychology. 71 (4): 485-493.

P63

Lorenzen, Janet A. (2015). "Diderot Effect". The Wiley Blackwell Encyclopedia of Consumption and Consumer Studies. p.1.

P65

Bronkhorst, Adelbert W. (2000) . "The Cocktail Party Phenomenon: A Review of Research on Speech Inteligibility in Multiple-Talker Conditions". Acta Acustica United with Acustica. 86(1): 117-128.

P66

Ross L., Greene D.& House,P.(1977). "The false consensus effect: An egocentric biss in social perception and attribution processes". Journal of Experimental Social Psychology. 13, 279-301.

P67

Dutton, D.G. Aron,A .P (1974), "Some evidence for heightened sexual attraction under conditions of high anxiety". Journal of Personality and Social Psychology. 30 (4) : 510-517.

White, G., Fishbein S., Rutsein, J. (1981). "Passionate love and the misattribution of arousal. Journal of Personality and Social Psychology. 41: 56-62.

Schachter, S., Singer, J. (1962). "Cognitive, social, and physiological determinants of emotional state". Psychological Review. 69 (5): 379-399.

P68

Tulving, Endel., Donald Thomson. (1973). "Encoding specificity and retrieval processes in episodic memory". Psychological Review. 80 (5): 352-373.

P69

Thalmann, Mirko., Souza, Alessandra S.. Oberauer, Klaus. (2019). "How does chunking help working memory? ". Journal of Experimental Psychology: Learning, Memory, and Cognition. 45 (1): 37-55.

P70

Junhan Kim, Selin A. Malkoc, Joseph K Goodman, (2022). "The Threshold-Crossing Effect: Just-Below Pricing Discourages Consumers to Upgrade" Journal of Consumer Research, 48, Issue 6,1096-1112.

P71

Hamilton. Rebecca,, Thompson, Debora., Bone, Sterling., Chaplin, Lan Nguyen., Griskevicius, Vladas., Goldsmith, Kelly., Hill, Ronald., John, Deborah Roedder. Mittal, Chiraag., O'Guinn, Thomas.. Piff, Paul. (2019), "The effects of scarcity on consumer decision journeys". Journal of the Academy of Marketing Science. 47 (3): 532-550.

P72

Morris Altman,(2017). "Handbook of Behavioural Economics and Smart Decision-making: Rational Decision-making Within the Bounds of Reason" . Edward Elgar Pub. 155-156.

P73

Morewedge, Carey K., Giblin, Colleen E. (2015). "Explanations of the endowment effect: an integrative review" , Trends in Cognitive Sciences. 19 (6): 339-348.
Weaver, R. Frederick. S. (2012). "A Reference Price Theory of the Endowment Effect". Journal of Marketing Research. 49 (5): 696-707.
Kahneman, Daniel., Knetsch, Jack L., Thaler, Richard H. (1990). "Experimental Tests of the Endowment Effect and the Coase Theorem", Journal of Political Economy. 98 (6): 1325-1348.

P74

Ellen Langer., Arthur E Blank. Benzion Chanowitz. " The mindlessness of ostensibly thoughtful action: The role of "placebic" information in interpersonal interaction" . (1978) Journal of Personality and Social Psychology. 36(6).635-642.

P75

Ringelmann, M.(1913) "Recherches sur les moteurs animés: Travail de l'homme" [Reseach on animate sources of power: The work of man〕, Annales de l'Institut National Agronomique, 2nd series,12.1-40

P76

Hick, W. E., Bates, J. A.V.(1949), "The Human Operator of Control Mechanisms " Inter-departmental Technical Committee on Servo Mechanisms, Great Britain, Shell Mex House: 37.
Hick, W.E.(1952). "On the rate of gain of information". Quarterly Journal of Experiment Psychology. 4 (1):11-26.
Welford, A. T.(1975). "Obituary: William Edmund Hick. Ergonomics. 18 (2): 251-252.
Iyengar, S. S., & Lepper, M. R. (2000). When choice is demotivating: Can one desire too much of good thing? Journal of Personality and Social Psychology, 79(6), 995-1006.

P77

Meyers–Levy, Joan., Zhu, Rui (Juliet)., Jiang, Lan. (2010). "Context Effects from Bodily Sensations: Examining Bodily Sensations Induced by flooring and the Moderating Role of Product Viewing Distance" . Journal of Consumer Research. 37 (1): 1-14.
Jerome Bruner and Leigh Minturn, "Perceptual Identification and Perceptual Organization," The Journal of General Psychology: 53(1), 21-28, 1955.

P80-81

Anderson, L. Barton. (2003). "Perceptual organization and White's Illusion". Perception. 32 (3): 269-284.

P84

Perceptual Science Group @MIT. http://persci.mit.edu/gallery/checkershadow(参照 2022-12-26)
http://persci.mit.edu/people/adelson/checkershadow_illusion(参照 2022-12-26)

P85

Weingerten E, Chen Q, McAdams M, Yi J, Hepler J, Albarracin D (2016). "From primed concepts to action: A meta-analysis of the behavioral effects of incidentally presented words" . Psychological Bulletin. 142 (5);472-97.

P86

"Neon Color Spreading Effect", The Visual Perceptions Lab. July 11, 2003. Retrieved

December 6, 2013.

H. F. J. M.van Tuijl, E. L. J. Leeuwenberg. (1979). "Neen color spreading and structural information measures", Perception & Psychophysics: Vol.25, no. 4.:269-284.

P87

Fraser J. (1908). "A New Visual Illusion of Direction". British Journal of Psychology.2(3):307-320.

P88

Ratliff, Floyd. (1965). "Mach bands: quantitative studies on neural networks in the retina". Holden- Day. ISBN 9780816270453.

P89

Gallica. https://gallica.bnf.fr/ark:/12148/bpt6k151955/f687.table (参照 2022-12-26)
F. Zoellner. (1860). "Ueber eine neue Art von Pseudoskopie und ihre Beziehungen zu den von Plateau und Oppel beschriebenen Bewegungsphaenomenen". Annalen der Physik, 186, 7, 500-523.

P90

Kanizsa, G. (1955). "Margini quasi-percettivi in campi con stimolazione omogenea". Rivista di Psicologia, 49 (1):7-30.

P91

Hermann L. (1870). "Eine Erscheinung simultanen Contrastes". Pflugers Archiv fur die gesamte Physiologie des Menschen und der Tiere. 3: 13-15.

P92

Mueller-Lyer, FC. (1889). "Optische Urteilstauschungen". Archiv fur Anatomie und Physiologie, Physiologische Abteilung. 263-270.
Brentano, F (1892). "uber ein optisches Paradoxon". Zeitschrift fur Psychologie Und Physiologie Der Sinnesorgane.3:349-358.
Muller-Lyer, FC (1894). "uber Kontrast und Konfluxion". Zeitschrift fur Psychologie. 9:1-16.

P93

M.de Montalembert,& P.Mamassian,(2010), "The Vertical-Horizontal Illusion in Hemi-Spatial Neglect".Neuropsychologia,48(11), 3245-51.

P94
森川和則 (2012)."臉與身體關聯形狀與大小之錯覺研究新展開：化妝錯覺與服裝錯覺" 心理學評論.55:348-361.

P95
Delboeuf, Franz Joseph. (1865). "Note sur certaines illusions d'optique: Essai d'une théorie psychophysique de la maniere dont l'oeil apprécie les distances et les angles.". Bulletins de l'Académie Royale des Sciences, Lettres et Beaux-arts de Belgique 19(2) : 195-216.

P96
Geodale. & A.D. Milner, (1992). "Separate pathways for perception and action". Trends in Neuroscience 15(1):20-25.

P97
Ponzo.M. (1911), "Intorno ad alcune illusioni nel campo delle sensazioni tattili sull'ilusione di Arisstotele e fenomeni analoghi" . Archives Italiennes de Biologie.
Tapan Gandhi, Amy Kali, Suma Ganesh, Fostotele e tenomeni analoghi". Archives Italiennes de Biologie. and Pawan Sinha. (2015), "Immediate susceptibility to visual lusions after sight onset" Curr Biol. 25(9): 358-359.

P98
Deregowski J. McGeorge P. (2006). "Oppel-Kundt illusion in three-dimensional space". Perception,35(10),1307-1314.

P99
吉岡徹、市原茂、須佐見憲史 (1993)〈荷姆霍茲正方形的幾何錯覺〉設計學研究，40(1).1-4.

P100
《了解顏色和形狀的 150 條重要規則》名取和幸、竹澤智美若著，日本色彩研究所監修ビー・エヌ・エヌ新社 (2020/7/21)

P101
Jastrow, Joseph. (1892). "Studies from the Laboratory of Experimental Psychology of the University of Wisconsin.II". The American Journal of Psychology.4(3):381-428.

P102
"iceinspace'.https://www.iceinspace.com.au/forum/showthread.php7t=129981(參 照 2022-12-26)

P103
Frederick A A Kingdom 1, Ali Yoonessi, Elena Gheorghiu, (2016), "The Leaning Tower illusion: a new illusion of perspective", Perception, 36, 3.

P104
"Color Assimilation Grid Illusion" https://www.patreon.com/posts/color-grid-28734535(參照 2022-12-26)

P105
"Illusion and color perception"https://www.psy.ritsumel.acjp/-akitaoka/shikisa2005.html(參照 2022-12-26)

P115
A Case of Chromesthesia Invested in 1905 and Again in 1912 From H. S. Langfeld: Psychol Bull. 1914 pp. 11. 113.' The notes of the musical scale are associated with images of very constant colors.

P116
奧田紫乃 (2012) " 從色澤與香氣推測綠茶味道與好喝程度 " 日本調理科學大會研究發表要旨集 24(0), 168-.

P117
坂井信之 " 其他感覺對嗅覺知覺的影響 " 氣味 ・ 香味環境學會誌 , 37, 6, 431-436.
M Luisa Demattè, Daniel Sanabria, Charles Spence. (2006) "Cross-Modal Associations Between Odors and Colors" Chemical Senses, Volume 31, Issue 6, 531-538.

P133
Fechner, Gustav Theodor. (1966). [First published . 1860], Howes, D H; Boring, E G (eds.). "Elements of psychophysics [Elemente der Psychophysik]". Vol.1. Translated by Adler, H E. United States of America: Holt. Rinehart and Winston.

P134
Fitts, Paul M. (1954). "The information capacity of the human motor system in controlling the amplitude of movement". Journal of Experimental Psychology. 47 (6): 381-391.

P135

"The Economic Value of Rapid Response Time" https://jlelliotton.blogspot.com /p/the-economic-value-of-rapid-response.html (參照 2022-12-26)
"Computer World Magazine", June 1984

P136

Colin Wiheildon. (1995),"Type & Layout: How Typopraphy and Design Can Get Your Message Across or Get in the Way", Strathmoor Press."boston/com News" Edmund Arnold: journalist changed look of newspapers.
http://archive.boston.com/news/globe/obituaries/articles/2007/02/10/edmund_arnold_journalist_changed_look_of_newspapers/(參照 2022-12-26)

Eurasian Publishing Group
圓神出版事業機構
用心閱你對話・藏野無限寬廣

如何出版社
Solutions Publishing

www.booklife.com.tw

reader@mail.eurasian.com.tw

Idealife 039

看了就想買！藏在設計裡的暢銷關鍵
一頁一法則，讓人秒下單的心理效應

作　　者／321web（三井將之）
譯　　者／張佳雯
發 行 人／簡志忠
出 版 者／如何出版社有限公司
地　　址／臺北市南京東路四段50號6樓之1
電　　話／（02）2579-6600・2579-8800・2570-3939
傳　　真／（02）2579-0338・2577-3220・2570-3636
副 社 長／陳秋月
副總編輯／賴良珠
責任編輯／柳怡如
校　　對／柳怡如・張雅慧
美術編輯／林韋伶
行銷企畫／陳禹伶・朱智琳
印務統籌／劉鳳剛・高榮祥
監　　印／高榮祥
排　　版／莊寶鈴
經 銷 商／叩應股份有限公司
郵撥帳號／18707239
法律顧問／圓神出版事業機構法律顧問　蕭雄淋律師
印　　刷／國碩印前科技股份有限公司
2023年11月　初版

サクッと学べるデザイン心理法則108
(Sakutto Manaberu Design Shinrihosoku 108: 7577-5)
@ 2023 321web / Mitsui Masayuki
All rights reserved.
Original Japanese edition published by SHOEISHA Co., Ltd
Traditional Chinese Character translation rights arranged with SHOEISHA Co., Ltd
in care of TUTTLE-MORI AGENCY, INC. theough Future View Technology Ltd
Traditional Chinese Character translation copyright @ 2023 by
Solutions Publishing,
An imprint of Eurasian Publishing Group.

定價 330 元　　　　　ISBN 978-986-136-675-3　　　　版權所有・翻印必究

◎本書如有缺頁、破損、裝訂錯誤，請寄回本公司調換　　　　Printed in Taiwan

瞭解文字設計的風格、專有名詞和基礎知識，不僅有助於創造出獨特性的標準字設計，還能幫助設計師選擇與Logo氣質相匹配的字型，對於打造品牌企業的整體形象具有重要意義

——《LOGO設計研究所》

◆ **很喜歡這本書，很想要分享**

圓神書活網線上提供團購優惠，
或洽讀者服務部 02-2579-6600。

◆ **美好生活的提案家，期待為您服務**

圓神書活網 www.Booklife.com.tw
非會員歡迎體驗優惠，會員獨享累計福利！

國家圖書館出版品預行編目資料

看了就想買！藏在設計裡的暢銷關鍵：一頁一法則，讓人秒下單的心理效
應 / 321web（三井將之）著；張佳雯譯. -- 初版. -- 臺北市：如何出版社有
限公司, 2023.11
　　160 面；14.8×20.8公分 --（Idealife；39）
　　譯自：サクッと学べるデザイン心理法則108
　　ISBN 978-986-136-675-3（平裝）

　　1.CST：商業美術　2.CST：廣告設計　3.CST：銷售
964　　　　　　　　　　　　　　　　　　　　　112015663